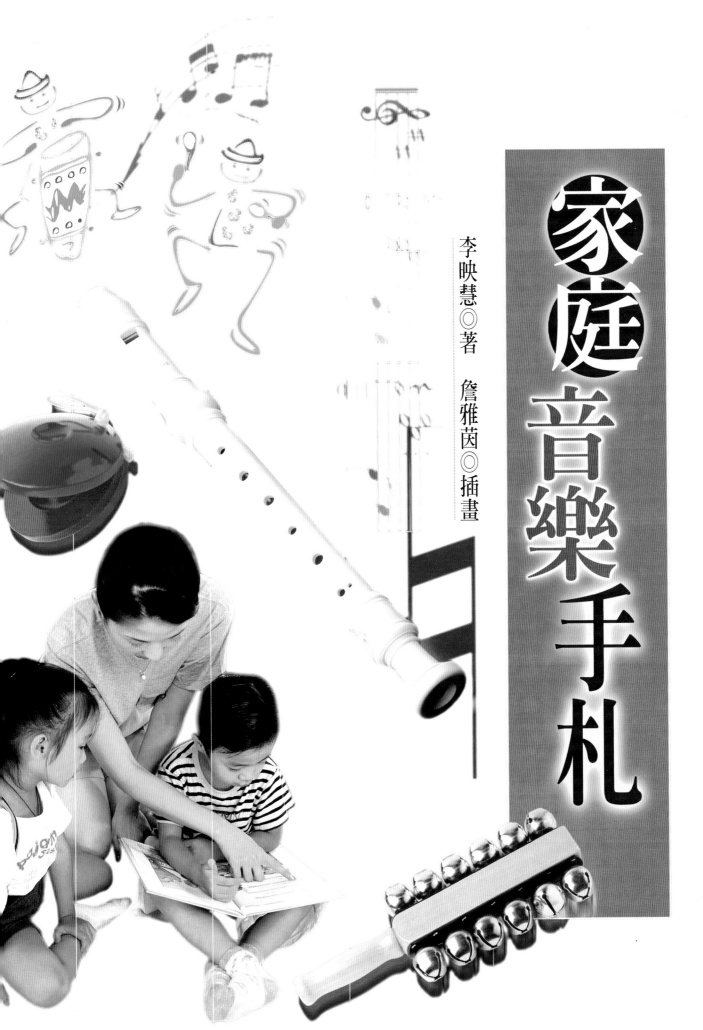

家庭音樂手札

李映慧◎著　詹雅茵◎插畫

〈代序〉

一種喜悅、一種幸福

李映慧

　　這本書所蒐集的文章，是我過去三年在國語日報週刊「親子音樂DIY」專欄中所發表的，專為學齡前兒童的父母所寫，關於音樂教育的一些基本概念。

　　為了讓家長們在忙碌的現代生活中，能很快的吸收較新、較正確的音樂學習觀念，我採用非常淺白的文字來表達，每篇各自獨立，可以隨意翻閱，若想一氣呵成讀完，相信也毫不費力。

　　三十幾篇的短文，包含幾個重點，一是日常生活中對聲音的體驗，像「風鈴二重奏」，二是周遭生活中對音樂現象的觀察，如「年節氣氛巧安排」，三是音樂教育的許多觀念，如「重點不在歌詞上」，四是將音樂常識用很平易的例子，讓家長讀懂、學會，有「比來比去學指揮」等篇。

　　為了有別於專業音樂書籍的嚴肅筆法，我用許多隨手可得的例子，加以深入說明，將現象背後的內涵突顯出來，希望能達到「小故事，大道理」的作用。

　　學齡前兒童時期的音樂教育，其實是打下音樂基礎的關鍵時期，他們的聽力敏銳，音樂感受性強，幾乎像海棉一樣可以吸收

超越我們想像的素材。但這時期卻也是他們還無法具體表達的時候，這種模糊的狀態才造成了家長們對音樂基礎教育的疑惑。

希望這本書能為這些疑惑提供一些解答，但它絕不是全部，某些觀點還是得因時、因地、因人而做調整，我提供的是一個思考的方向。

寫這個專欄的過程是相當愉快的，感謝好友蔣理容老師當年的推薦，更感謝國語日報週刊編輯林瑋小姐，給我那麼自由的揮灑空間，她是位非常體貼、細心週到的工作者，因為她的態度，使我對每篇文章都全力以赴，文章中，為方便家長閱讀，她加上小標題提示重點，我全部收錄。

揚智文化事業股份有限公司的應允出版，讓我倍覺榮幸，依過去揚智出版音樂書籍的水準，相信能為此書增添光彩。

最後要提的一個人，是年輕的插畫家詹雅茵小姐，我看過她的插畫作品，因而邀她為此書作畫。此時，正逢她赴美進修前夕，但她慨然允諾，並將文章帶至美國作畫，短短幾月便完成，相信讀者閱讀時，將會被她的圖畫所吸引，她為這本書做了最佳詮釋，這應是我們的共同創作。

聚集這麼多的好因緣，得以出版此書，只有心懷感激，音樂不僅為我的生命帶來喜悅，也帶來幸福。

目錄

家庭音樂手札

家庭音樂時間

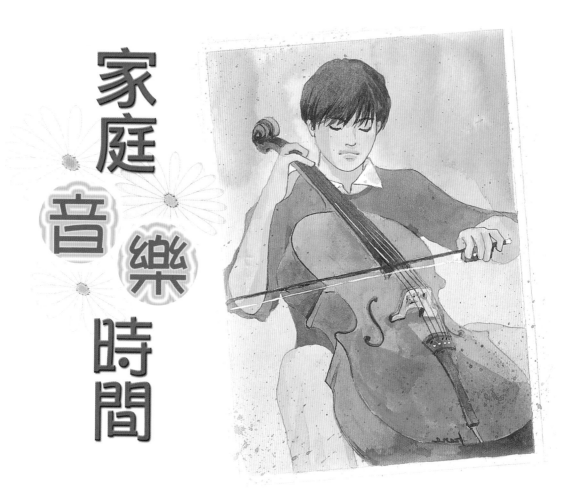

　　這個家庭音樂會，是為了在母親六十歲的生日聚會中，給家族親友一個意外的、溫馨的、充滿新鮮感的驚奇。

　　我事先準備了簡單的打擊樂器和會發聲的小玩具，並挑選了十首老少咸宜的歌曲，先把歌詞影印好。在開始之前，還得先請長輩們戴好老花眼鏡呢。

音樂會進行得非常順利，歌聲帶動了整個聚會的氣氛，凝聚全家人的心。最年長的姑婆還誇獎我：「真不簡單哪，還會把大人當成小孩子來教。」

　　欣賞完了我家的音樂會，各位爸爸媽媽覺得這個主意如何呢？在家裡，偶爾也可以安排一段家庭音樂時間，給大人一點兒刺激，小孩一點兒新奇，也是滿好玩的。

　　這些，無關音樂專業，只要用點兒心思、花點兒時間；比如，收集歌曲、挑選音樂、準備樂器，就可安排成歌唱大會、親子律動比賽、音樂欣賞會。時間不必長，短而精采更能盡興。

孩子學音樂，需要老師協助，但是接觸音樂是孩子的機會，家長可不能缺席。有時候一首簡單的兒歌，爸爸媽媽和孩子共同唱唱，再加上拍手、踏腳的伴奏，或者拿起樂器和著節拍敲打，也可輪流接唱，你一句、我一句，都可以帶給全家無限的歡欣。

小時候，我的外公和爸爸常常喜歡把我們兄弟姐妹叫到他們跟前唱歌。我們和表兄弟之間也曾玩過歌唱擂台大賽的遊戲，因此奠定了我們兄弟姐妹都愛唱歌的基礎。我的朋友憶起她的童年，印象最深的是幫忙拖地板時，她的姑姑在旁邊播放古典音樂來助興，使拖地板變成很有趣的一件事情。長大以後，她們姐妹倆全學了音樂。

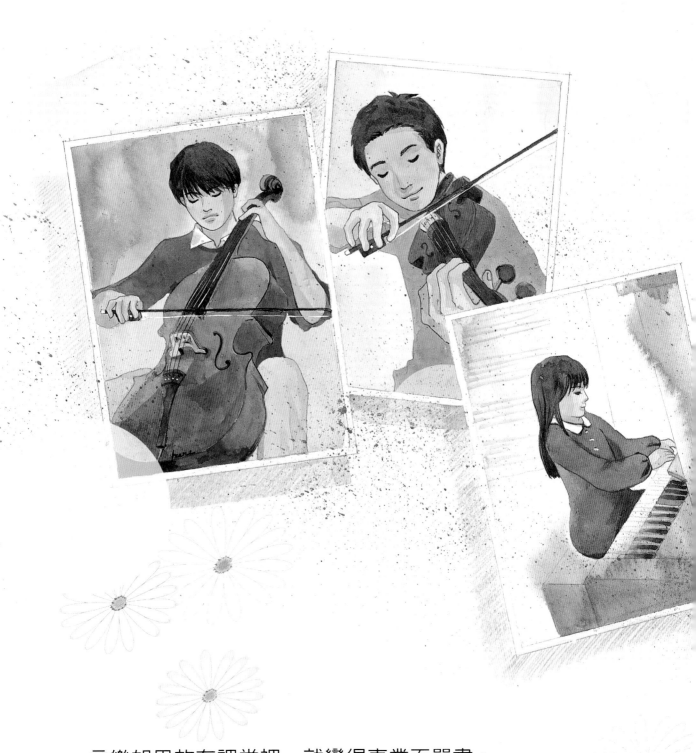

音樂如果放在課堂裡，就變得專業而嚴肅；
但如果放到生活裡，就能千變萬化，平易近人，
這就要靠爸爸媽媽多動動腦筋咯。

聲音的記憶

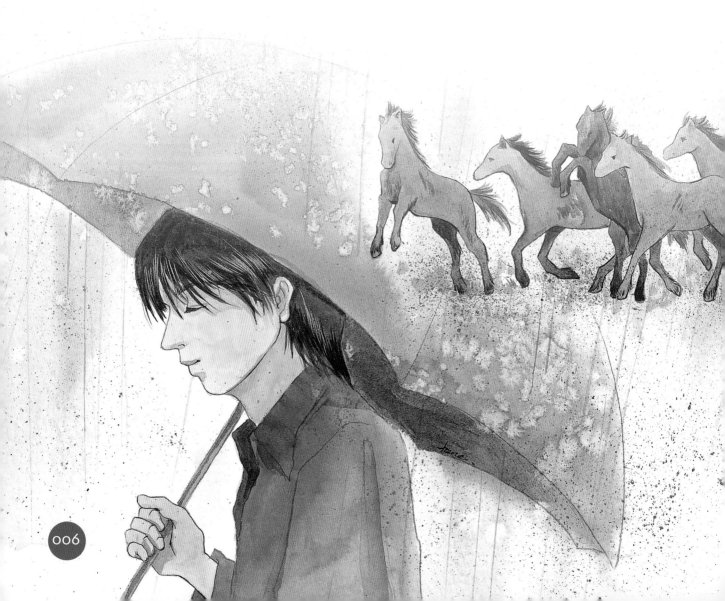

「這傘哪！大雨的時候，雨滴打在傘面上，聽起來就像打在銅鼓上的聲音。」當我帶回一支美濃桐油紙傘的時候，也帶回了老板娘的這句話。

對我而言，這句話簡直是「致命的吸引力」，回家以後，我苦苦守候著下大雨的日子，只為能親耳一聽銅鼓的聲音。皇天不負苦心人，在一個元旦的夜裡，突然下起了傾盆大雨，正當大家都急急忙忙往家裡跑的時候，我卻興奮的在整裝待發，準備帶著我的紙傘出門去，好好來體驗一下大自然的雨聲敲擊在傘上的聲音。

在一個安全又僻靜的巷子裡，我撐著傘漫步走著，讓雨點盡情的打在傘面上。的確，那聲音有著雷霆萬鈞、萬馬奔騰之勢，直到現在，那聲音依舊響在我的耳邊。這種難得的聲音經驗，爸爸媽媽們是否經常帶著孩子去體會。

在日常生活中，有許多很有趣的聲音，像青菜下油鍋時「滋」的一聲。大塊的美國芹菜，掉進空鍋子，「匡啷」的聲音還帶有共鳴。小朋友喜愛雨天、穿雨鞋去踩水坑，不只好玩還享受了水花濺起來的聲響。

有次我坐火車，老舊的火車發出的聲音，聽起來很像Mi－Sol，前座的小朋友忍不住跟著唱「媽－媽」，逗得車廂裡的大人全都笑了起來。童年時外婆家開鐵工廠，那午後的陽光伴著機器規律的運轉，這畫面與聲響，是我生命中一段難以磨滅的回憶。爸爸媽媽讓孩子學音樂，其實也是希望讓他們的童年留下珍貴的記憶。那麼，就從美好的聲音記憶開始吧！美

好的聲音，其實就是音樂的基本要素，當我們的耳朵能仔細的分辨出周遭各種聲音的粗糙與細緻時，將來自然很容易就聽出音樂演奏的好壞。

　　爸媽們從現在起就可以常常和孩子們玩玩聽聲音的遊戲，或許隨地取材，或許刻意製造，養成時常去聽一聽的習慣，久而久之，就會練出敏銳的好耳朵，這也是欣賞音樂的最佳能力。

風鈴二重唱

　　起風的日子，陽台上的兩串風鈴，就會不約而同的響動起來。金屬材質的風鈴，搖動起來的聲音長而悠揚；陶製的風鈴，音短而清脆。兩串風鈴隨著風速的大小，忽而急促，忽而緩慢的響著。

　　風來的時候，我就站在陽臺上，聆聽這兩串風鈴隨風起舞，互相對唱，像極了歌舞臺上，兩位女主角輕柔甜美的二重唱。

日常生活裡，總有一些聲音可以為我們帶來樂趣，像風鈴，很少有人在它響起的時候不去注意。你可以注視著它迎風飛舞的姿態，一面享受著清風徐徐的舒適，一面聆聽耳邊動聽悅耳的聲音，身心具感到愜意和愉快。

　　風鈴，一向是我喜歡去研究、觀察的，不僅用藝術的眼光去欣賞，也用學習音樂練就的敏銳耳朵去挑選。這兩串風鈴，正是我將聲音互相搭配的成果。

　　風鈴有好多種材質，貝殼串的、鐵製的、陶瓷燒的、椰子殼做的，還有鋼條組成，可以發出不同旋律的；這些不同質料製成的風鈴，都各自發出不同的聲音。

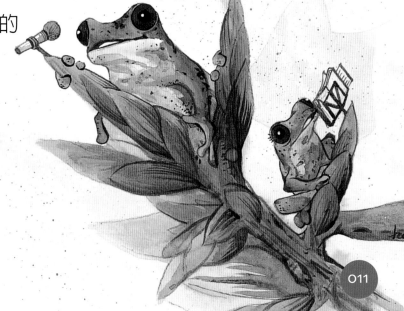

爸爸媽媽們可曾帶著孩子仔細的分辨過？金屬製的風鈴發出的聲音比較響亮、清晰，我們可以從孩子們常玩的樂器當中，找到類似的音色，像三角鐵、鈴鼓、鈴鐺、碰鐘、鐘琴、串鈴、小鈸等都是。

　　現在，就讓我們來玩樂器配對的遊戲，聽聽它們的聲音各自是如何？合起來一起敲擊時所發出的聲音好不好聽？不妨嘗試好幾種不同的配對組合，找出全家人最喜歡的搭配，有時候也可用來為自己的歌聲伴奏一下。

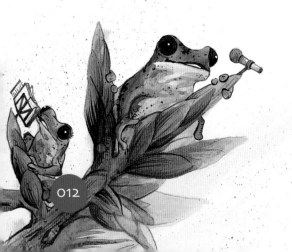

不斷的嘗試從各種的配對中去尋找和諧的聲響，是遊戲中最有趣的過程，而耳朵當然是最好的利器。例如，我的風鈴二重唱，就是我從各式的風鈴中，用耳朵去判斷而加以組合的。

　　我們常羨慕那些能把音樂微妙之處，聽得仔細分明的人，而音樂令人動容的樂段，也常是音樂中最精緻的部分。所以，請爸爸媽媽常常陪伴孩子一同去試著辨別同類音色中的些微差異；常常作這樣的練習，我們的耳朵，那有不靈光的道理呢？

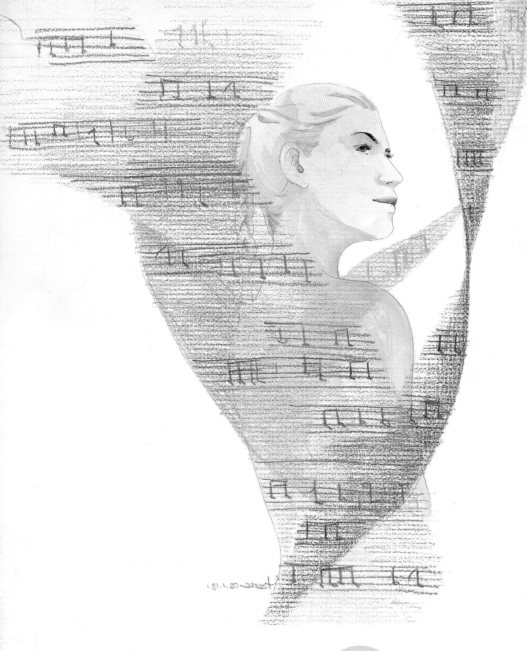

父母的音樂素養

在我主持過的一場音樂教育座談會中，有位家長在發言條上如此寫著：「父母的音樂素養要如何培養？」與會專家學者都很高興能有家長提出這個問題，表示家長在觀念上已經可以接受「音樂」是家庭中的一部分，而非只是孩子該去學的某一項才藝。或許家長的動機還是基於幫助孩子學習，但是在心態上已呈現主動學習的意願，這比一昧要孩子一圓父母兒時的音樂夢要好太多了。

★家長提昇音樂能力方法多

現在很多的教學中心，逐步在課程中增加親子共學的機率，家長從「伴學」成為孩子的同學，親子間從原本的角色對立到平等互助，這似乎也是家長提昇音樂能力的好方法。除了和孩子共同學習或自行尋求老師學習外，還必須在音樂其他方面加以涉獵，畢竟樂器的學習容易流於只重技術層面，忽略音樂性靈的培養。

同時要加強的就是欣賞了，光聽是不行的，聽音樂不光指耳朵的運作，還有腦和心，專業書籍和講座補充基礎的音樂知識，這是用腦的理性層次。慢慢聽久了，對音樂好壞的判斷力就會養成，音樂就能融入生活中，這是用心的感性部分。

★音樂素養在時間中累積

大凡有價值的事物都得經過時間的浸淫，音樂素養的培養也非短時間所能及。父母在接觸初期的挫折感，和覺得音樂遙不可及是可預見的；但是只要不放棄，不僅可以成為孩子的好榜樣，將來自己也可嘗到克服萬難之後的甘甜。許多愛樂者都經過摸索的階段，才為自己找到一條康莊大道，他們不斷的學習，花時間找資料、反覆練習或是聆聽，與同好交換意見等，重點在於所投入的心思和時間。

★貼心的話

　　父母親或許因為家庭的瑣事，而不能全力以赴，但一點一滴的累積卻不可小看；幸好每種興趣和喜好的養成都得靠時間，慢慢來不必著急，持續的接觸最要緊。

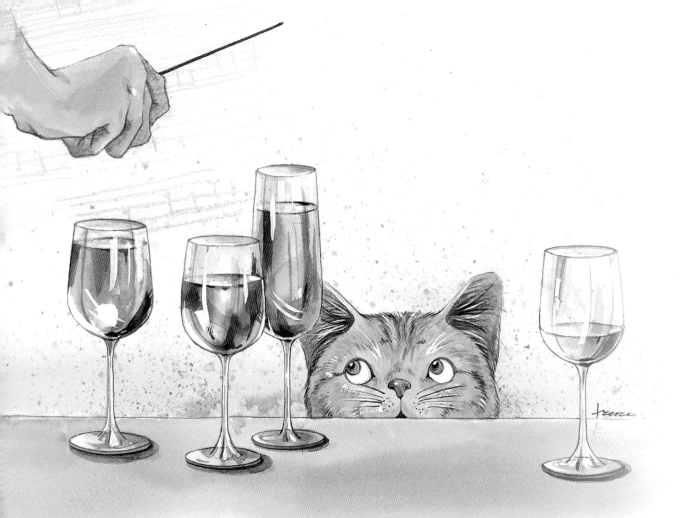

神奇CD隨身聽

「附贈五片CD，每片都有很多首不同音樂阿！帶給小朋友無限的歡樂！」包裝上如此寫著，價錢呢？原價新台幣三百九十九元，特價新台幣一百八十八元，好像也不貴。

這玩具盒上的廣告詞，是不是看了很令人心動？儘早想要培養出孩子敏銳聽力及音樂鑑賞能力的家長，總希望為孩子們挑選出好聽、好玩、經濟又實惠的玩具，因此在購買時，難免會將玩具和音樂這兩個功能放在一起考量。

我們先來觀察有聲音的玩具，像鈴鐺、搖鈴、波浪鼓、哨子，或是擠壓就能發出聲音的玩偶。這些玩具隨處可見，只是父母可曾注意過這些聲音的優劣？雖然聲音增添了孩子遊戲時的樂趣，但是尖銳、混濁、刺耳的音響還是要避免，以免傷及聽力。

　　而旋律性的玩具呢？通常選取的大都是中外民謠或世界名曲的片段，在購買上並不至於費太多的腦筋，選擇的重點應該著重於音樂的品質。

　　有些玩具採用電子合成器播放音樂，不僅音響失真，音高不正確，連原來美好的旋律，聽起來也變得走樣，這對孩子們的耳朵傷害最大。孩子經常接觸劣質的聲響及錯誤的音高，將來對這兩者的正確判斷力，必然失之精準。

　　好的音樂也來自於好的材質，如果爸爸媽媽仔細比較，可以發現每個波浪鼓所以會有不同的聲音，關鍵就在於鼓皮的材料，有厚薄好壞的差

別。家長可以做一個簡單的實驗，將家中的各種玻璃杯用湯匙輕敲邊緣，就能發現材質和聲音的關聯。

　　無論是把玩具當樂器，或是把樂器當玩具，或者兩種功能合一都有可行之處。但是只要注意安全性，遊戲功能就很容易達成；如要兼顧音樂的功能，就要加上一些音樂的常識了。諸如：清楚的發聲、正確的音高、聽起來舒適悅耳的聲響及好聽的旋律……

　　只有好的音樂，才能拿來當教材，只要讓孩子從小接觸好音樂，長大後自然能分得出音樂的好壞。這更是為什麼連買個附有音樂的玩具，都要請爸爸媽媽這麼講究的原因了。

聽音樂要講究

◎一個耳朵聽兩種聲音

　　客廳裡，同時響著兩種聲音，電視機正小聲的播放著連續劇，而錄音機正大聲的放著兒歌音樂帶，這個情景顯示，身為家長的，正為自己的休閒喜愛與孩子們的教育需求，做一個兩全其美，兩相兼顧的配合。從聲音的大小聲來看，家長還是以孩子為優先。

◎聽得多也要聽得好

　　讓孩子多聽音樂，是爸爸媽媽為孩子塑造一個良好音樂環境必備的條件之一。正如養育孩子，要讓孩子吃得飽，孩子才能長得高；但是，光是長高還不夠，如果營養不均衡，就不一定能夠長得好。聽音樂也是一樣，只是持續的放音樂，孩子固然聽得多，卻不一定聽得好。聽得多又好，是家長們共同的期望，關於這一點，有一些對家長的建議。

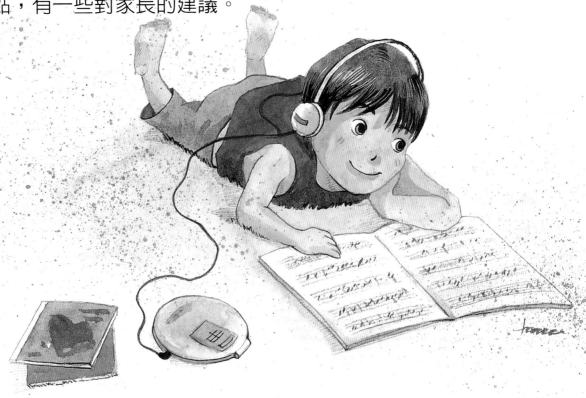

◎選擇好器材和好產品

「工欲善其事，必先利其器」，有好的器材，才可能有好音樂；這並不代表要有一套昂貴的音響，而是請爸爸媽媽在音樂放送時，留意聽一下聲音的音質是否清晰、明亮，通常好的喇叭是不會有混濁、沉悶的聲音出現。

另一項利器是CD及錄音帶，透過它們，我們才能欣賞好音樂。但是，音樂本身在製作及錄製的過程當中，也會產生好壞之分。假使家庭中，有喜愛音樂的行家或朋友，這個問題就能避免；否則，最簡單的選擇辦法，就是不買盜版或太廉價的產品，而到較有商譽的唱片行購買。

◎安排欣賞音樂的環境

好器材加好產品，還得配上好環境，才會有好效果。前述的場景，是不被鼓勵的。例如，我們到餐廳吃飯，有高級的裝潢，可口的佳餚，甚至輕柔的樂音，但是卻配上嘈雜的人聲，一樣令人覺得突兀不搭調。音樂也並不絕對要獨立存在，有時候也可以視情況來搭配，但至少要讓耳朵有足夠的空間，將音樂容納進去。爸爸媽媽們假使不能經常陪伴孩子一起聽音樂，最起碼對於環境及週邊的設施，也得不定期的加以關照留心，才不會事倍功半。

◎親子透過音樂心靈相會

時間許可的話，父母可以多安排和孩子共同欣賞的時間。好的音樂可以產生心靈上的交流，孩子喜歡有父母關愛的感覺，透過音樂，愛，會在心中默默的滋長。

輕輕鬆鬆的欣賞

◇準備工作很重要

曾經，在被家長詢問如何為子女安排音樂欣賞或藝文活動時，我一再仔細的叮嚀：一定要事先挑選好演出內容，確定時間，提前購票，安排交通等事項。因為準備工作做得好，欣賞時的品質必會大大的提高，處理不當反倒造成親子衝突的來源。有個爸爸興致勃勃帶著獨生女兒去觀賞芭蕾舞劇「天鵝湖」，沒想到演出時間太長，小女兒沒等演完就睡著了。此後每遇到音樂會，父女倆總會猶豫不決，到底是去還是不去好呢？

◇凡事總要有彈性

可想而知，父母總是希望煞費苦心的安排，能得到最大的功效，但是，孩子的狀況是難以預料的，有時可能連演出的情形，觀眾都無法確切的掌握。這時候，保留一點兒彈性的心情非常有必要。

現代的父母，對孩子的教育比上一代重視，通常老師和專家的建議，他們都儘可能的去遵循。有些家長會事前就跟孩子討論演出的節目、觀賞時的禮儀，或為孩子找同伴。

　　但是，萬一時間不多，準備不夠充分怎麼辦呢？不要緊，演出的大門依然為你而開。演出前必須認真去讀的資料，該叮嚀孩子注意的事項，在開演前通通都要忘掉。

◇放鬆心情才有效

把心空出來，才能好好去欣賞，否則即使美妙的樂音或精彩絕倫的作品就在你眼前，你也無法享受。至於孩子呢？只要不吵不鬧，不妨讓他們自行去體會，藝文活動的欣賞，本就是強調感覺和性靈的溝通，孩子無邪的心思，更能接近偉大藝術家的心靈。

有時候一場成功的演出，讓人印象深刻的不僅是演出者的精湛技藝，還有觀眾的互動，周圍的氣氛……，不管孩子腦海中的記憶是什麼，如果他還有下次再來的意願，那就對了。

快樂 音樂製作人

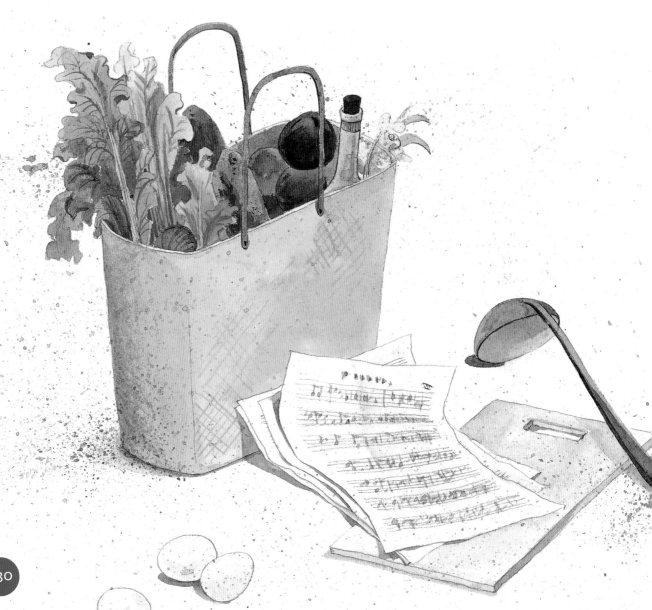

●自己錄CD

有一群社區的媽媽，自己組成合唱團，每個星期固定的練習，三年下來，學會不少曲子。有一天，她們覺得時機成熟了，就進錄音室錄製CD，為她們的學習成果作見證，也留下歌聲作回憶。

我有幸能獲贈一片CD，幾次反覆聆聽，心裡想著，它的特殊之處在哪裡呢？雖然所選的歌曲都相當動聽，但是由一群素無音樂根柢的媽媽們唱來，還是聽得出來歌聲中的青澀與不完美。

●真情流露的聲音

念頭一轉，我放棄專業的標準，改採輕鬆的心情來欣賞，包容了樂音中的些許不理想，音樂中真正的情感便流瀉而出。媽媽們在歌唱時注入的真情，豐富了每首曲子的生命，難怪這張業餘製作的CD，能博得我的青睞，一聽再聽。

●為孩子留下永恆回憶

這也讓我想起以往我常鼓勵家長們，把孩子學習各個階段的成果留存下來，只要一卷空白錄音帶，一台隨身聽，孩子唱會的每一首兒歌，學會的鋼琴曲，或其他樂器的演奏曲，都可以收錄進去。

每個家長都能當個音樂製作人，只要用快樂的心情來引導孩子，孩子天真無邪的感情流露，就足以讓內容充滿喜悅和溫馨。尤其當孩子聽到屬於自己的音樂帶播放時，通常會顯得驚奇、興奮；大一點兒的孩子聽到時，還會有點兒不好意思。

●當個快樂製作人

　　只要動動腦筋，能錄的內容包羅萬象，重點是在過程中，親子間是否享受到相處的融洽，以及音樂帶來的生活樂趣。這些孩子成長的點滴、歡樂的記憶，將是支持他們未來努力不懈的動力。

　　在我收藏的錄音帶中，就有這種自行錄製的音樂，偶爾放來聽聽，想起當時演奏的情景，NG的片段，彼此的談話聲，都會忍不住笑起來，幸好有這些小缺點，才構成這些音樂成為「快樂的泉源」。

年節氣氛
巧安排

　　在年與年的交替之際，我們一連過了好幾個節日，像耶誕節、元旦、農曆年、元宵節，不僅是難得的假期，更帶來不同氣氛的熱鬧景象。許多家長會為孩子安排應景的活動，像參加晚會、辦年貨、看花燈等。

　　這些都對孩子極有意義，透過參與，孩子的生活才能豐富而多彩。然而在此時，我還是忍不住要發揮我的職業本能，想要問一問爸爸媽媽，在這些節慶的日子裡，音樂有沒有適時的加入家庭中，為家人帶來更濃郁的節慶氣氛。

◆融入生活的音樂

　　我指的不是去安排一場音樂會，或是走到街上，店家所播出的應景音樂，這些隨處可以聽聞的年節音樂，經常讓我覺得粗劣不堪，難以入耳。

　　節慶的音樂，不一定都得是熱鬧的；當安排的活動結束後，回到家裡聽聽音樂，不但能帶來不同的效果，也不失過節的感覺。

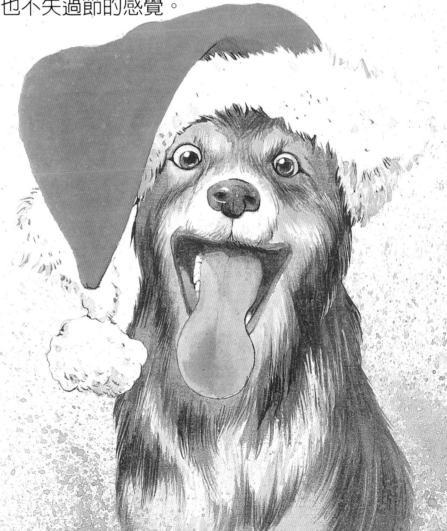

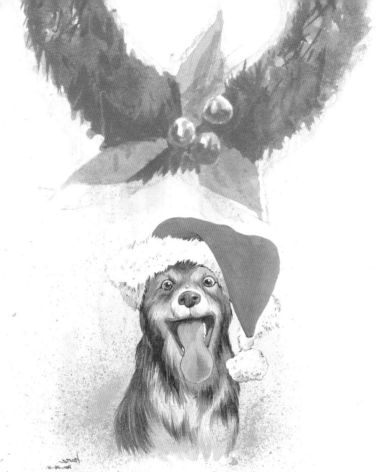

◆特定節日聽特定主題音樂

針對特定主題的音樂，我認為量少質精是最高原則，畢竟這些音樂在節日之外來聽，總不如在節日當天才聽那麼恰當。因此不必貪多，選一兩片家人最喜歡的，或錄音效果最好的就夠了。

◆耶誕節

耶誕節的時候，雖然我自己也擁有不少耶誕音樂，但我卻特別鍾愛其中一片，那是由一位男歌星所演唱

的，這位老歌星所演唱的腔調，最讓我感覺得到耶誕氣氛。每年耶誕節，只要播放他的歌，我就覺得耶誕節到了。

◆過年

我有兩片CD，是只有在過年才聽的，裡面所收錄的，是由交響樂團演奏的節慶音樂。在良好的編曲和演奏技巧的重新詮釋下，不但不覺得樂聲喧鬧，反而在過年時，讓我和家人都感到一股萬象更新的氣息。

◆貼心建議

這是我在過節時，讓音樂適時加入的方法，提供給爸爸媽媽們參考。我們常常希望音樂融入生活，提高生活品質，其實就得像這樣，用心的經營和安排一下，不但氣氛好，效果也佳。

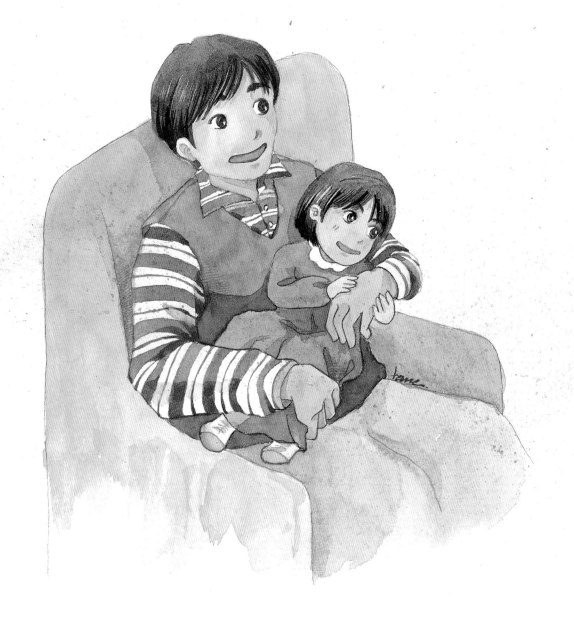

陪孩子共同欣賞

如何跟學齡前的孩子一起看影片呢？我有一點兒小小的經驗可以和爸爸媽媽們分享。有一天，我看電視時不經意發現「真善美」這部影集正在播出，於是立即邀請我那不滿四歲的外甥同來欣賞。

★讓孩子不拘形式的看

這部音樂片是我一直極力推薦給家長的好片子，雖是老電影，但是片中的創意性與趣味性卻歷久不衰。劇情裡隱含的教育意味，如今看來，都深富哲理。不過，這是大人的想法，孩子未必領情，硬要他們乖乖像成人一般從頭到尾看完，的確不合道理。何況每個年歲的理解力不同，一部片子可以在不同的年紀裡，做不同層次的欣賞。

我因此允許我那外甥可以自由活動，對白多的時候，他會到處走走或躺在沙發上無所事事，但是遇到歌唱的部分，或有關孩子們的劇情，我會提醒他注意看，並適時的加上一點兒提示和說明，他就會坐好和我一起觀看。

★培養感覺比強迫欣賞重要

重點式的欣賞，較符合孩子注意力短暫的傾向，片段式的觀賞，強調的是讓孩子感受當時呈現的效果，留下印象，將來再看的時候，就會有再一次認識的意願。

細心的家長會發現，有些孩子會鍾情於某部片子，或某卷卡帶中的故事，百聽不厭的道理在哪裡呢？或許這一切都源自於開始時的好印象，可能是某一個烙印深刻的畫面，或許是當時的情境令人感動，也許是因為他懂得了。

要製造這些條件並不難，最快的方式是父母的陪伴，孩子喜歡跟父母或關愛他的人一起做事。第二個方式是經過選擇，指的是某些好片子、好CD。不必跟著流行走，也不必貪多，好的音樂和影片值得常常接近。

★貼心的話

習慣是需要被養成的，真的不能太著急，有次我的外甥告訴他媽媽，我好喜歡聽這音樂呵！在旁邊的我，聽了很欣慰，因為那片CD是我一再找機會播放給他聽的。孩子從不會說話到會表達，時間看似久了些，但「大門」一開，此後的路途必定平坦許多。

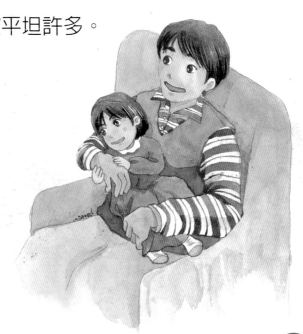

眞善美
音樂遊戲

　　透過遊戲的方式教導兒童，不僅深受歡迎也效果良好，已是現代教育的一種必然趨勢，怎麼樣才能達到這種寓教於樂的目的呢？在電影「真善美」中有許多俯拾即是的例子。

☆影片中的音樂教學

· 唱出精準旋律

回憶一下電影情節,當家庭教師帶著七個孩子出外郊遊,發現他們不會唱歌時,就開始從Do、Re、Mi教起,她將每個音名加上歌詞解釋,以方便學生記憶,成了我們常聽到的Do、Re、Mi之歌。

這只是開始的引導,當音樂的唱名被介紹後,還得加強印象,我們在影片中看到他們坐在馬車上,七個孩子剛好代表七個音,老師點到那個人,就唱他自己代表的那個音,孩子們此起彼落的唱著,連成好聽的旋律。

· 跳出音樂節奏

同樣的方法，被運用在樓梯上，階梯一級級由下到上，孩子分成上下兩部，將旋律中的每個音上上下下跳出來。

邊唱邊跳、有歌詞、有動作，音樂和律動在這裏被結合的很好，那麼多不同變化的活動背後，老師其實只有最簡單的教學訴求；讓孩子熟悉唱名、記住它、唱準它。

· 二部合唱

之後的發展也很巧妙，當孩子唱著已經非常熟悉的歌曲時，老師在同時唱出簡單的第二聲部，利用音階式的長音符組成，二部合唱的發展就此開始。

☆合乎教育理念的影片內容

從教學的觀點來看這部片子，有許多片段都符合現

在的教育理念，例如，片中孩子們在晚宴後，和賓客道晚安的歌舞場景，以及他們為父親及友人演出的傀儡戲，都使得這部電影歷久不衰。

　　歌唱、律動、戲劇、多元的音樂結合，呈現在這部電影中，正巧與當今「人文與藝術」學科中，視覺、音樂、表演藝術的走向不謀而合。過去教育中的分科教學即將被打破，採以多樣式的合科教學，許多老師和家長，正為這一新的教學方式大傷腦筋，看看「真善美」裏的各個音樂遊戲、表演場景，或許這個範例會帶來許多靈感。

音樂教育的彈性空間

◇示範教學

在一場音樂課的示範教學中，我觀察到了這位國際級的教授，如何在不同語言的情形下，和一群來自不同背景的台灣小朋友上課。

雖然透過翻譯，還是可以跟孩子們溝通，但是為了縮短彼此之間的距離，教授儘量減少用語言，運用大量的肢體、手勢、眼神、表情，一些通用的口語，

孩子們都不自覺的被吸引，也讓旁觀的老師和家長察
覺，和孩子互動有那麼多的可行性。

◇延伸活動

　　接下來的活動裡，老師拿出紙黏土、各色羽毛，
請孩子們做一隻自己的鳥兒。做好以後，將一個小呼
拉圈當成鳥巢，所有的作品都放進去，大家互相欣賞
一下，之後老師哼唱出一首歌，是有關
布穀鳥的曲子。布穀鳥獨特的叫聲，小朋友馬上
就學會了，在老師哼唱的旋律中聽到布穀鳥叫聲，便
會跟著哼唱。

於是，老師請所有小朋友看著鳥巢裡的鳥兒，當布穀鳥出現時，便指著其中的鳥兒唱，這其實就是識譜前的預備，簡單明確，有趣不單調。

　　這個活動最後延伸到樂曲的欣賞上，老師將清楚明瞭的圖形譜擺在地上，在鳥叫聲出現時用不同顏色區別，並把鳥兒作品放上去，小朋友聽著音樂，對照拍子與圖形記號，還不忘找出鳥叫聲的地方在哪裡，無形中音樂就聽進去了，樂趣也享受到了。

◇會後檢討

課程結束後，小朋友們興高采烈的帶著自己的鳥兒回家去。教授與觀摩的老師做了簡短的討論，有人問：「在課堂做美勞，會不會佔去太多時間，音樂課應該只上音樂的東西嗎？」

教授如此回答：「剛開始，我也是在家幫孩子做好，後來轉念一想，讓孩子自己做，其實花不了太多時間，同時因為孩子親手做過，對相關的活動參與度提高，印象也特別深刻，教學效果反而更好。」這也許就是音樂教學的祕訣之一，預留一點彈性空間，反而發展是無限的。

律動表演

跑 跳 碰

●孩子的成果發表會

孩子上了幼稚園或音樂班，在學期末或特別的假日，校方都會舉辦成果發表會，展示孩子學習的結果，並且邀請家長和親友來欣賞，分享孩子成長的喜悅。

這時，家長總免不了有點兒忙碌，幫忙張羅孩子們的服裝、道具，可能還得到現場當一下義工；

表演的時刻到了，又得忙著為孩子可愛
的神態照相留念。

　　家長的心情跟孩子一樣，既興奮又
緊張，只是表演過後，你可曾在參與
中，觀察到孩子學到了什麼嗎？這才是
真正的重點呢。

●孩子的收穫

　　舉其中最常碰到的例子來說吧，律
動表演是幾乎都會被排上節目的，因為
它的動態及服裝的造形色彩，非常
適合呈現在舞台上，有相當好的
視覺效果，更能帶動現場的氣氛。

但是好的律動表演，並不在於華麗的服裝及舞台效果，也不是熱鬧的音樂和孩子們一致的動作，關鍵在於準備的過程中，老師是否逐步建立孩子對音樂認識，和肢體配合音樂的自然動作。

有沒有把音樂聽進去很重要，如果只記憶動作，動作一錯後面就秩序大亂。但如果先認識音樂，聽出音樂的句法、段落、特色、再加上想像，配上動作後，就可以顯得自然流暢。

所謂的想像，是指每一首樂曲都有它的特色，像是熱情洋溢，或溫柔

甜美。小朋友可以和老師一起討論他們的想法，共同設計動作來搭配，最後再由老師加入統整、潤飾。這樣一來，這場律動音樂的演出，必定是充滿活力的。

服裝和道具是最後加進來的，有的老師讓小朋友自行用簡易的素材來製作，很有意義，比起去租來或買來的服裝更顯得活潑。

●貼心的話

透過這些過程所展現出來的表演，小朋友的表現必定是主動大方的。因為他們瞭解音樂，從內心裡面自發性的用肢體表達音樂，他們一定是認真的、用心的、自然的。

闖關遊戲
真好玩

　　有一天，在某一個兒童音樂研習營中，我突然看到這樣的景象，大大小小的孩子們，各自拿著手中的本子翻看著，有的還照著本子打起節奏來，看著他們認真練習的樣子，不禁引起了我的好奇心。

　　我又看到各個角落裡，老師們和幾個年齡大些的孩子，正在準備著各種樂器，等著孩子們前去挑戰……我突然明白，這或許是個「音樂闖關遊戲」的活動，我得跟著去一探究竟。

我悄悄的跟在幾個孩子的後面，駐足在其中的一站觀看，這關要挑戰的是用木棒敲出正確的節奏，孩子翻開書，將節奏逐行打出，只要都敲對了，就可以在旁邊蓋個章表示通過。

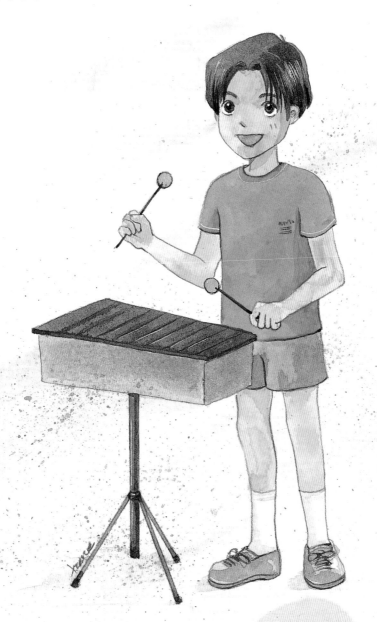

試題本裡有著每一關由淺到深的題目，孩子們依著自己的程度，去挑戰每一個關卡的樂器項目，有節奏卡創作的、有木笛（直笛）、有木琴、有鼓類樂器等。

　　挑戰成功的榮譽感讓孩子倍感成就，也激起孩子們進一步學習的欲望。在現場，我看到孩子們交頭接耳的互相討論自己過了幾關，也會彼此指導較困難的地方，這種氣氛使得孩子天生勇往直前，想去嘗試的本能被引發出來，自動的去接觸新的事物。

　　更有意思的是，當偶爾孩子無法順利完成每道題目時，每關的關主也會仁慈的改採變通的辦法，例如，不看譜，將節奏句用模仿的方法打出，也可以通過。孩子不小心有小錯誤的時候，也不會馬上就被淘汰，老師會將缺點指正，讓孩子再試一試。

這才是教育中真正人性化的一面，當爸爸媽媽們經常在問：如何才能知道孩子的學習效果及程度時，我總想起了這幅景象；將評量包裝在遊戲當中，化解了考試的緊張和僵化，同時也包容了孩子們的不完美。

當老師鼓勵孩子改正錯誤，再試一次的時候，這樣的彈性空間，讓孩子有機會表現出最好的一面，也有足夠的時間消化吸收，達到真正的理解，我想這才是教育真正的目的。

選一個特殊樂器

★選樂器的難題

　　偶然的機會裡，我和一位家有學齡前幼兒的媽媽閒聊，當她知道我從事的是音樂教育工作，而且對象是針對兒童時，提出了她的看法與意見。

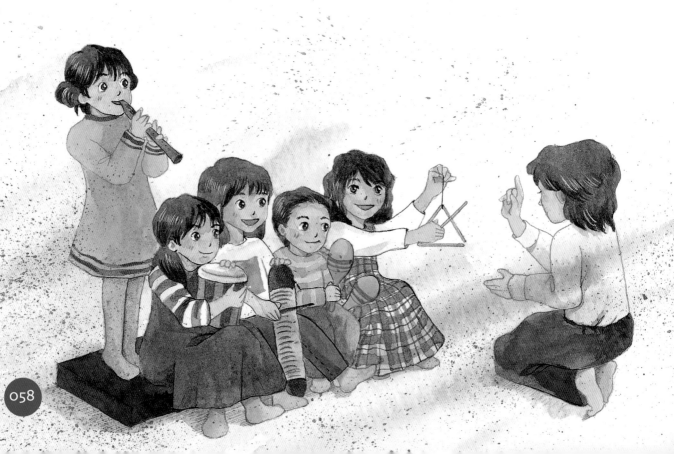

在她的生活周遭。有許多的小朋友學習樂器，大部分所選擇的還是鋼琴和小提琴，她因此有了不同的見解，認為應該選個特殊的樂器給孩子學，才不會都跟別人一樣，況且孩子小。不懂得選擇，當然由爸媽代為決定。

★多角度思考

這種想法乍聽之下，似乎有點兒道理。但是，這個觀念卻也潛藏著某些危機，這就像大學生選科系一般，一窩蜂的往熱門的科系擠固然不好，但因為如此而遷就冷門科系就一定好嗎？

我和這位媽媽溝通，告訴她，孩子年紀小確實不能自己決定，需要由成人從旁加以協助，但是任何學習都強調適才適性，考慮時都還是要先以「人」為本位。有

一本專門討論如何為孩子選擇樂器的書籍就曾指出，很多孩子不喜歡音樂，歸因於選錯了樂器，造成學習困難所致。

學習音樂的基本能力是大家所共同具備的，它的範圍大概就是指歌唱、看譜、節奏、簡單的樂理、音樂欣賞、音樂常識，這些部分只要是正常的孩子，大概都可以學得來。

★貼心錦囊

通常，我的建議是，先讓孩子加入團體的音樂課，在生動活潑又有同伴的氛圍下，先具有基礎的音樂概念，也培養出對音樂的興趣後，才考慮樂器的學習。這時，可以跟孩子原來音樂班的老師商量，聽聽他對孩子的觀察。通常老師會就音樂能力的部分，幫

家長做個評估和建議，這裡面包括了孩子在生理和心理上的成熟度、專注力或持續力夠不夠。家長的考量通常在於經濟條件、師資來源、家庭配合上，並非所有條件全然具備才能去學，只是準備越充分，成效將越好。學一樣樂器，在於讓孩子對音樂能有一個深入表達的對象，孩子對這項樂器鍾情與否，適不適合遠比特不特殊來得重要。

拉長耳朵聽一聽

我經常有這樣的困擾　不知你有沒有？

看電影或逛百貨公司的時候，店家常把音響開得
震耳欲聾；到餐廳吃飯的時候，只要人一多，人坐在

裡頭，就幾乎要被嘈雜的聲浪所淹沒⋯⋯。

◎噪音干擾

　　從事音樂教育工作的我，除了經常被這些噪音干擾以外，也常常思考著，我們的兒童，甚至是成人，長時間的處於這種環境中，聽力正逐漸的耗損，耳朵的功能因此減弱了。我們期待孩子有良好的歌唱能力？就更加困難，因為聽不準就更唱不準。

◎分辨細微的聲音

　　耳朵的訓練，在音樂上並不只限於聽出音符的高低和音準，還應該包含聽出聲音裡所呈現的細微處。如果我們經常對周遭環境的聲響充耳不聞，習慣一旦養成，未來在音樂的接觸上，不要說唱歌的好壞，光是欣賞音樂這個部分，就難以深入其堂奧。

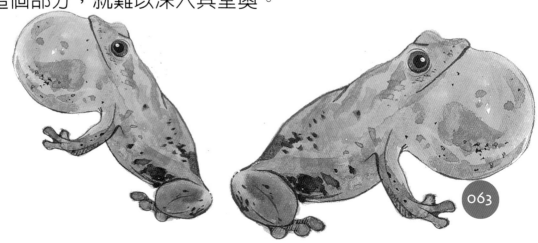

◎訓練聽力

爸爸媽媽不妨在日常生活中，時常和孩子做一點兒聽力的練習，比方飛機飛過天際或起飛降落時，去分辨一下它的遠近和強弱。有一次，我在鄉間，夏日雨後的夜晚，群蛙齊鳴，我躺在床上，仔細的聽著各種音色不同的蛙叫，去想像牠們的胖瘦或者是雌是雄。最後，在我的耳朵聽來，已經變成氣勢磅礡的「青蛙交響曲」。這些練習遠比在音樂課的時候，老師讓你去聽三和弦，或旋律的高低要有趣多了。很多人分得出家人、朋友的聲音，卻對五線譜上的音符深感頭痛，因此，才有那麼多人自稱「五音不全」。殊不知，聽音的能力大家都有，關鍵在於有沒有適當的方法時時去開發。

◎從生活中找材料

　　從現在開始，請父母親和孩子一同來養成習慣，隨時隨地從身邊的聲音去發掘，除了分清楚它們的聲音類別外，還加上一點兒情境的判斷和想像，慢慢的，當你開始對周圍的聲音有些意見時，那多少是進步的跡象。不管你對聽出音符的音高有多大的把握，如果你能分辨出其他聲音的不同趣味，要做一個音樂人並不困難。有時候，這兩件事是不必混為一談的。

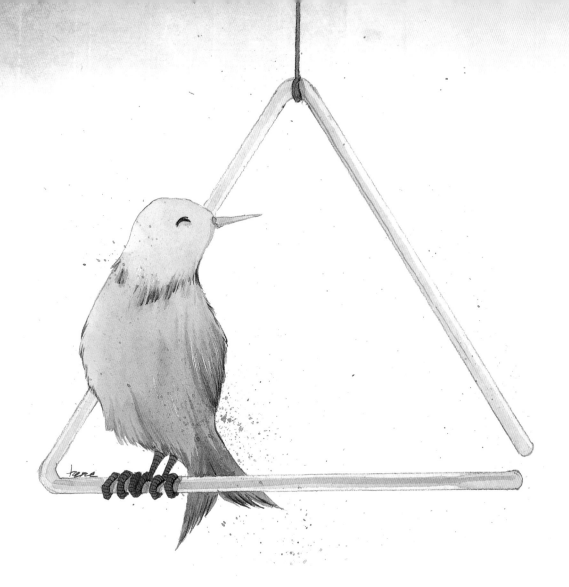

上下
高低 先弄清

☆孩子唱歌像念歌

不知你有沒有這樣的發現，有的小朋友唱起歌來高低分明，音調清晰，有的卻有如行駛在平坦的高速公路上，唱得平順，音域卻沒有高低之分。

不管是唱走音，還是音唱不準，形成的原因都是孩子在學習唱歌之前，沒有先建立起音的高低概念，以致於在唱歌時，雖然一首歌曲中的音域起伏不會太大，但是孩子還是無法掌握音高，才會唱起來像念歌一樣。

☆設計教學遊戲

如同肢體的發展是從大肌肉到小肌肉，這正是在唱歌前的準備工作。要讓孩子體驗高低，可以設計一些遊戲，比方請他們縮小成一顆種子，經由陽光和水分，種子慢慢

發芽逐漸長成大樹，孩子的身體自然會由下往上的盡力伸展。

　　學小烏龜在地上爬，或鳥兒在天上飛，都可以使孩子先由生活中「上下」的概念，再連結到「高低音」的層次。在幼兒音樂的教學中，常常會選擇兩種高低音明顯的樂器，加入孩子的活動中，像三角鐵代表鳥兒，低音木魚表示烏龜慢慢爬，孩子分辨聲音的不同，做出正確的肢體反應。

☆分辨高低音

　　有音域的樂器就更容易分辨高低音，因為那是同類型的音色，像鋼琴、木琴等，範圍又比前面縮小些，在同一種樂器中更能讓孩子訓練耳朵，在高低的分辨之外，還可以加入中間的音域，聽聽三種不同的音高，用身體的蹲、彎腰或站立來表示。

☆多聽多唱學得好

前面的活動，常常引導孩子做，如果孩子都能一次次的準確回應，就逐漸接近問題的核心了。當音高真正出現時，就配合開口來唱，否則耳朵和嘴巴始終是分離的。這時候如果再透過視覺，孩子可以瞭解音有高低，結合先前已有的上下、高低經驗，他在唱的時候，就比較能有音準的觀念。

歌要唱得好，多唱是少不了的，但是，在唱之前的基礎就是音高的概念。透過肢體、視覺、聽覺的協助。最後，才由聲帶發聲，每個過程的逐步建立，都能幫助大人、小孩把歌唱好。

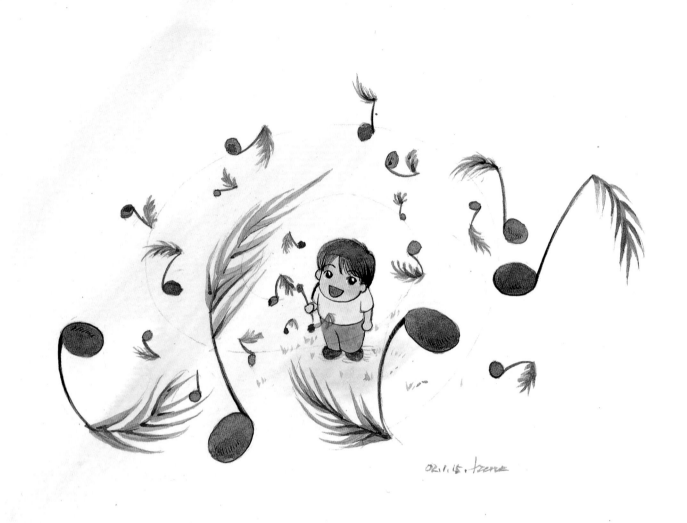

重點不在歌詞上

　　當爸媽們開始在家庭中，逐步的建立起音樂欣賞的習慣時，可能會衍生一些新的難題出來。這一次，讓我們來談一談有關歌唱的問題。

■欣賞孩子歌唱時的旋律之美

孩子在牙牙學語的時期，大人們就會慢慢的與孩子對話，這中間的互動，重點在於意會不在言傳，因為孩子雖然聽得懂，但是語彙不足，可是溝通上卻沒有什麼困難。

同樣的道理，如果我們唱歌給孩子聽時，就音樂的角度來看，旋律的重要性是在於歌詞之上的。而平常我們在聽孩子歌唱時，假如孩子把歌詞的咬字唱得很正確，大人們就會高興的稱讚一番。

■唱旋律比唱歌詞重要

要深入探究，才會發覺只重歌詞咬字，不重旋律正確，背後所隱藏著的危機。因為去掉歌詞以後，孩子的音可能是唱不準的，所以有的孩子唱歌像念歌一樣，道

理就在這裡。因此專家建議,孩童初學歌唱時,大人們對他們的範唱應強調旋律,比方要唱小星星,就用「啦⋯⋯」唱出,讓他們的耳朵聽音高,而不是聽歌詞。

就算是音樂裡常用的唱名、音名,也應該避免唱久了就會像歌詞一樣的被定型。這是初期在建立孩童音高、音準的概念時,所應留意的,等音感準確了,加入歌詞就是理所當然的。

■貼心建議

家長如果能夠瞭解這個觀念的話,那麼當你在選購歌唱方面的有聲出版品時,語言的問題就可以迎刃

而解。有些家長曾很疑惑的問我，一些國外的音樂產品製作精良，可是孩子聽不懂歌詞怎麼辦？看過了前文，家長應該已經找到答案了。就孩子的方面來看，他們並不是從歌詞接收音樂，那是大人們的想法；他們直接從音樂裡的節奏、旋律、音色、表情去感知音樂，就像在聽大人說話一樣，你的語氣、表情、肢體動作，才是他們最先吸收到的訊息，語言是最後才加上去的定義。

因此，孩童也能聽各種不同語言的童謠、世界名曲，甚至是歌劇，他們哪有聽不懂的道理呢？希望家長在選購給孩子聽的音樂時，能擴大孩子音樂欣賞的層面。

唱歌繞圈圈

「月姑娘，在天上，圓又圓，亮又……」

「好一朵美麗的茉莉花，芬芳美麗……」

「嗡嗡嗡，一隻小蜜蜂，飛到西……」

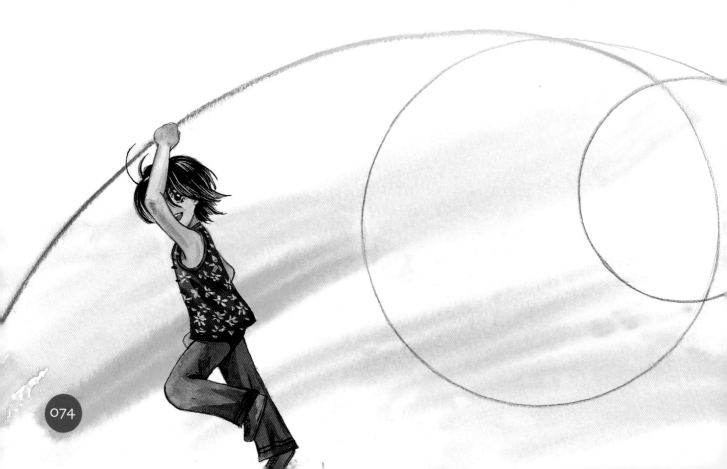

好多兒歌，雖然簡短，但唱來卻抒情動聽，尤其從爸爸媽媽口中溫柔的唱出，在懷裡的寶寶或剛會爬會走的小娃兒，一定能感受得出父母的關愛，倍覺溫暖和甜蜜。

提起歌唱，我們常用圓潤來形容一個人甜美的音色，而當我們唱歌給孩子聽的時候，怎麼樣才算唱得圓潤？音樂和圓有沒有關係呢？

□體驗音樂中的「圓」

千萬不要想得太難，唱歌時，只要唱得平順、和緩、不急促的呼吸或隨意的斷句，那麼，離「字正腔圓」的標準就不遠了。

爸爸媽媽可以再附加一點兒簡單的活動，和孩子共同來體驗音樂中圓的感覺。唱歌時，牽著孩子的手來畫圈，在空中畫、地上畫、牆上畫、手心上畫、單手畫、雙手畫，到處可以畫，圈圈畫了一圈又一圈，大人小孩都開心。

畫圈圈也有一點兒學問，有時要畫大圈，有時要畫小圈，怎麼分呢？唱歌時，就用歌詞來分。舉例來說明，就像「月姑娘，在天上」這首歌自然就畫成兩個小圈圈，而「好一朵美麗的茉莉花」當然只能畫一個圈，而且是個較大的圈。

記得圈圈要頭尾相接，不要半途而廢，才是完整的一個樂句。當孩子大了，能說能走能跳時，把呼啦圈加進來，讓他們或唱或聽的繞著圈外圈內走，隨著歌

曲的開始或結束，孩子踏出步伐或停下腳步，爸爸媽媽就可以察覺出他們是否對音樂有所感應。

□自由的大圈圈

有時候 大家還可以來玩個遠足遊戲，「小蜜蜂」這首歌很適合進行這個活動。孩子都喜歡玩角色扮演，讓他們化成一隻一隻的小蜜蜂，當歌聲響起時，到處漫遊去採花蜜；但是，請提醒他們注意，歌聲是信號，當歌曲結束時，就要趕快飛回家。孩子有沒有注意聽音樂，等歌唱完時立見分曉；順利回到原點，也就等於為這首歌，畫了一個自由形狀的大圈圈。

玩了這麼多，我們可以說，音樂和圓，果然有著「不解之緣」。

你前我後 唱卡農

○「卡農」是什麼？

有首歌歌詞是這樣的：「我們同唱一個卡農歌，你先唱，隨後我們便跟上，你領先，我落後，要想趕上呀，哪能夠。」這首卡農歌，不僅告訴你什麼是卡農，也讓你唱歌時，瞭解卡農的音樂效果。

○練習唱卡農

爸爸媽媽不妨先跟孩子們唱唱卡農，以後再去懂得它的意思。「兩隻老虎」是一個很好的例子，我們先分成兩部，孩子在先，爸媽在後，當孩子唱完前兩句「兩隻老虎」，要繼續唱「跑得快」時，爸媽就在此時開始唱第一句。

這時候，就等於有兩首相同的歌曲，一前一後的同時在進行，就像是兩列火車，同時在鐵軌上並行，但是一列永遠在前面一點兒，一列永遠跟在後面一點兒。中間並行的部分，等於是音樂中所謂的二部合唱，具有和聲的感覺。

這是最簡單的對卡農的瞭解，通常我們要唱個二部合唱時，一定得先把兩部的旋律分別唱熟，再合起來唱，而且總免不了聽了別人的，忘了自己的，總覺得很困難。

○享受和諧的美感

但是，唱卡農卻可以幫助我們降低這些困擾。首先，我們只需要唱好一個旋律，在跟他人合唱時，比較不會受到影響；第二，在不難唱的狀況下，當大家都唱得很好時，就可以感受到音樂中和諧的音響，那種美感，並不容易在自己獨唱時享受得到。

卡農其實有很多的形式，也可以分成更多的聲部來唱，在其他的器樂曲中，也能找到它們的蹤影。但是，並不是每首歌都可以用來唱卡農，所以有些作曲家會特別寫些曲子，做為練習之用。通常能做卡農的曲子，都是在兩聲部交相進行時，上下聲部的音程，聽起來是和諧的。

○邊唱邊聽

所以我們在唱卡農時，除了讓自己不要走音以外，也得用耳朵練習聽，去聽聽看別的聲部跟我的聲部是不是很協調，而不是覺得自己沒有唱錯就夠。

現在，讓全家人再來唱一次「兩隻老虎」吧，記得前前後後不要亂了順序，也別忘了聽一聽別人的聲音。

小小娃兒愛唱歌

兩三歲的小娃兒要唱些什麼歌呢？可難倒了許多爸爸媽媽，雖然有不少的兒歌，但是這個年紀的幼兒，正處於語言發展的階段，每天忙著學習新的語彙，什麼樣的歌，才適合這些牙牙學語的娃兒們唱呢？

◎適合孩子的歌

要唱歌，最基本的是把旋律中的音唱準。如果歌曲中包含太多個音，對幼兒來說，唱準並不容易，這個時期孩子的歌，應介於唱和念之間。

◎增加互動的氣氛

　　除了可以念童謠來增加幼兒語言的豐富性，還可以將日常語詞化成相類似的音高，像這首「爸媽快快來」（譜例I）沒有節奏的旋律，幼兒可自然的唱出來，

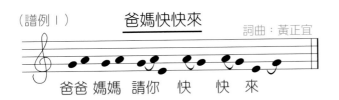

（譜例I）
爸媽快快來
詞曲：黃正宜

爸爸　媽媽　請你　快　　快　來

Sol、La正好就像他們在喊爸媽時的語調，下一句「請你快快來」，多加一個Mi的音，三個音就構成短短的兒歌，好記好唱又有趣。爸爸媽媽會覺得跟孩子互動時，有了這些素材更加活潑生動。

再來看「蟲蟲飛上天」這首歌（譜例II），也是三個音的歌，歌詞只有兩句，而且很相似。蟲蟲飛上天歌詞的旋律是一樣的，好玩的地方就在這首歌可

（譜例II）

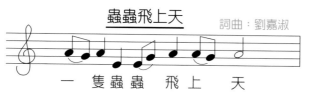

蟲蟲飛上天　　　　詞曲：劉嘉淑

一　隻蟲蟲　飛上　　天

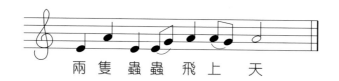

兩　隻蟲蟲　飛上　　天

以教數數，一隻用La、Sol、La來唱，兩隻的音高是Mi、La，三隻呢？用La、La唱，四隻跟一隻的唱法一樣，五隻也是用Mi、La，接下來就請爸爸媽媽和孩子共同又比又唱，看看最後到底有幾隻蟲蟲飛上天。

◎台語兒歌趣味足

台語的語韻豐富，更能夠譜曲。小朋友都愛吃雞蛋糕，也有一首歌給他們唱，（譜例III），Sol、Mi、La

（譜例Ⅲ）

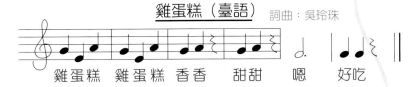

唱起來正像台語發音的
雞蛋糕，後面的嗯－
－，正好三拍，讓孩子
在模仿聞香噴噴的味道時，順便體會一下三拍子的長度。

還有鳳梨酥（譜例Ⅳ）也能唱成歌，用Sol、La兩個

（譜例Ⅳ）

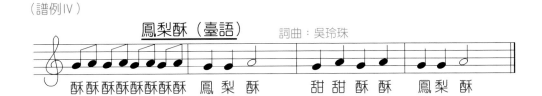

音就綽綽有餘了，Sol、Sol、La用台語唱鳳梨酥，最恰當
不過了，第一句有四組的「酥酥」疊字，孩子們很喜歡這
種重複，很符合他們正在學習語言的需要。

歌雖短小，卻恰如其分，孩子們都會顯得非常的有興
趣。

比來比去
學指揮

你聽過這些名字嗎？卡拉揚、伯恩斯坦、托斯卡尼尼、梅哲……，他們可都是大大有名的指揮家。「指揮」在樂團裡就像是學校的校長或公司的總經理，是領導的人物。整個團體裡頭的人，並不一定做一樣的事，但卻要懂得團結、合作，這就要看領導人帶領的技巧。

從音樂的角度來看指揮，簡單的說就是「預

備」，所有在音樂進行中要表達的，像速度、表
情、強弱，都事先用手勢告訴你。

當指揮，第一個任務就是打拍子，用手勢或
指揮棒來作出明確的指示。很多小朋友看到交通
警察或儀隊的指揮，覺得很神氣，很喜歡模仿他
們的動作。家長不妨藉著孩子的這種心理，和孩
子共同學會基本的指揮動作，就可以在家裡放著
音樂或和著歌聲共享「比來比去」之樂。

爸爸媽媽學指揮，只要掌握基本的二拍、三
拍、四拍的手勢，就可以應付大部分的曲子。第
一拍都是往下的，最後一拍都是往上的。中間拍
呢？不是往左就是往右，按照這個原則，指揮就
很簡單了。現在來練習看看，舉起你的右手來，
先下再上「一二一二」：

二拍子的指揮圖

手臂不要太僵硬，自然一點兒的比畫，就會產生韻律感。我們配上「火車快飛」，或「兩隻老虎」來邊唱邊指揮，你看，是不是有模有樣了。

「大象」這首歌是三拍子，在第二拍時手勢記得要往右，就像在畫一個三角形似的，我們一起來「一二三」：

慢慢來不要急，當指揮的人可不能搶拍子，否則大家全都跟著亂。

三拍子的指揮圖

四拍子的指揮圖

「一二三四，下左右上」，這是四拍的口訣，再來一次：

「一閃一閃亮晶晶，滿天都……」、「蝴蝶蝴蝶生得真美麗，頭戴著……」四拍子的歌隨手可得，通常也具有較抒情的特性。

下次，當音樂響起時，親子間除了耳朵聽、身體動以外，還可以加上指揮的手勢，音樂欣賞就會變得更有趣。

拍子 和 節奏

☆打節奏VS.數拍子

　　不管你學不學音樂。你都有機會聽到別人提到「打節奏」或「數拍子」，這兩個關於音樂的用詞。但是，你分得清它們真正的差別嗎？

　　或許你和我一樣想弄清楚，於是翻開了厚厚的音樂辭典一看，那密密麻麻的解釋，幾乎更令人困惑。再查別本書，終於，我找到較簡短的說明。

書上寫著：「樂曲進行，在一定的時間內表現音的強弱反覆，稱為拍子。而節奏是指離開音高關係而言的音值序列。」

☆日常生活中的例子

　　定義雖然不長，卻不容易明白，我轉而尋找日常生活中的例子來印證。正好，我瞥見我家那兩歲多的小外甥在客廳、廚房之間跑來跑去，我專注的看著他，發現他始終用一種極為規律的小碎步跑著。

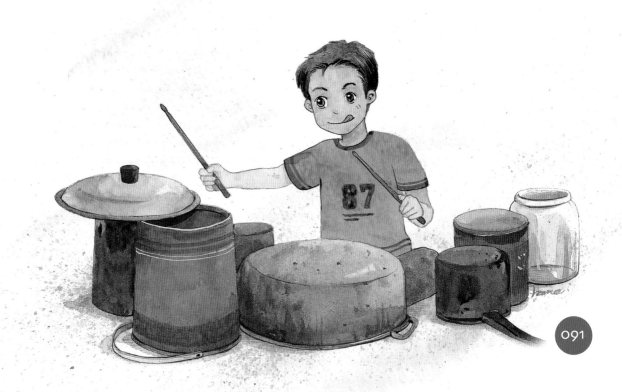

☆拍子

　　我的小外甥不疾不徐的跑著，非常開心，那種平穩規則的行進，其實就是一種「拍子」；在他的身體裡面有一種自然的脈動，不必刻意去數或算，就像心跳般持續著。拍子也是固定和平均的，像火車車輪的運轉，像時鐘的滴滴答答，甚至像日出、日落、海水的潮汐、春夏秋冬的輪替，都可以說是大自然拍子的運行。

☆節奏

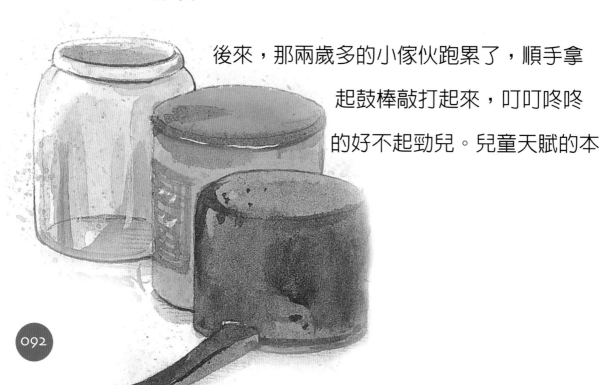

　　後來，那兩歲多的小傢伙跑累了，順手拿起鼓棒敲打起來，叮叮咚咚的好不起勁兒。兒童天賦的本

能，讓他的敲奏有模有樣，那長長短短的聲音，就是節奏。節奏的變化多端，除了各類音符，還有休止符，構成了樂曲的基本性格。例如，每種舞曲，都有獨特的節奏型，讓人聽了就知道它的特色。

但是，豐富的節奏，還是得建立在基本的拍子上，才不致於失去準則，就像一個人不管多麼劇烈的活動，他的心跳還是得保持正常。

☆結論

因此，拍子是感覺的，形諸於內的；而節奏，是具體呈現訴諸於外的。

此時無聲勝有聲

　　對於音樂中的重要元素—節奏，許多人會擔心的，可能是音符的時值掌握不住，尤其是長拍的音符，二拍子、三拍子、四拍子都有它的時間長度。但是音樂，也正因為有這長長短短的節奏不斷交錯，而顯得趣味盎然。

■長音符、短音符

　　這些長音符，我們會用線的長度、走路的步伐等方式去感受它。短音符呢？就利用肢體的小動作，像拍手、踏腳，或口白的方式去練習它，直到能夠正確的數出、拍出節奏為止。

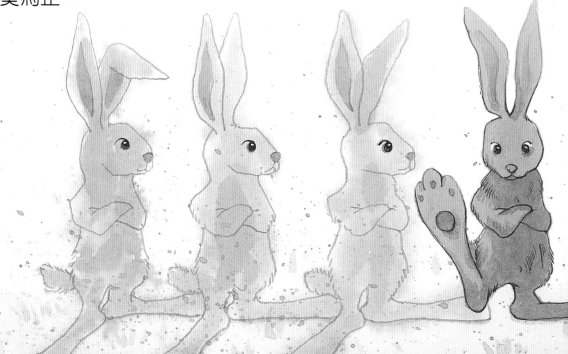

■休止符是什麼？

不過，這些都是可以表現於外的，發出聲音的。還有一類節奏型態反而容易被忽略，那就是休止符。在音樂的進行當中，它是不出聲的，雖然它不常出現，但卻像我們形容人說話時的抑揚頓挫，那「頓」字和文字中的標點符號一樣，有加強語氣、緩和語句的效果。

每個音符都有一個與它相對等值的休止符，這並無特別之處，困難的地方在於必須將時間的長短估算在心裡，對小朋友而言這並不是一件簡單的事。

■練習計休止符

　　或許連爸爸媽媽們也都會想，連我自己都有此困擾呢，孩子能算對嗎？的確是，常常發生的狀況都是，原來穩定的拍子，轉進心裡默算的時候，一下子亂了方寸。

　　唯一的方法，還是得採漸進式的，先從較短時值的休止符開始，請小朋友在念出整句節奏以後，再將其中的一個字藏進肚子裡，而那個字就是休止符。

　　例如，以孩子們口中常念的說白節奏「大鼓和小鼓」來加以說明，就可以很清楚了；

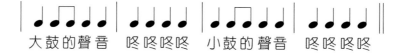
大鼓的聲音　咚咚咚咚　小鼓的聲音　咚咚咚咚

當小朋友們把整首節奏都念對，或拍得很好的時候，再請他們把最後一個字說在心裡，就像下面的節奏範例：

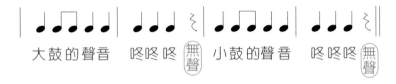

大鼓的聲音　　咚咚咚 無聲　　小鼓的聲音　　咚咚咚 無聲

　　也可以在休止符時，做一個沒有聲音的動作來表示；這時小朋友們會覺得很好玩，因為他們可以扮鬼臉、做怪動作，增加很多的趣味。而從遊戲當中，小朋友也懂得休止符到底有多長了。

音樂就像蓋房子

「那聰明人把房子蓋起來，那聰明人……」這首可愛有趣的兒歌，把聰明人和蓋房子連在一起，那麼，音樂和蓋房子有沒有關聯呢？

□音樂也有結構

如果你發揮一點兒想像力，運用蓋房子的原理來思考，將可以更瞭解音樂。當建築師要蓋一棟房子的時候，必須要先畫平面圖，再按照平面圖的設計把房子蓋起來。

音樂家作曲的時候，也會先在腦海裡構思，在心中設想音樂的架構模式，再用音符、節拍為素材，組成旋律和節奏，就可以將樂曲完成。這曲子的結構，就是「曲式」。

房子有各種的變化和裝飾的不同，用最簡單的方法來區分，可以分成平房和樓房。音樂創作也一樣。作曲家作出了形式不同的樂曲，但依然是由幾個基本的結構演變而來的。

一段式平房，就像音樂裡的一段式，表示音樂家用一個樂段就可以把樂思表達完畢，很多民歌都是這種形式。青海民歌「在那遙遠的地方」，就是典型的例子。

二段式房子蓋成二樓，就是二段式，有些歌曲由兩段不同的旋律唱出，副歌的旋律常與前面的樂段完全不同。像美國作曲家佛斯特的「老鄉親」，就是標準的二段式。

三段式最常見到的基本曲式，要屬ABA的三段式了，在歌曲及器樂曲裡，都可見到它的身影。爸爸媽媽不妨在

心中哼唱「小星星」或「春神來了」，短短的六個樂句，前兩句是A段，中間兩句是B段，最後兩句，你會發現和第一段是重複的，自然也是A段咯。

　　跟孩子在一起的時候，爸爸媽媽可以讓孩子想一個圖形來代表A段，像圓形、花、蘋果都可以；當B段是不同音樂的時候，當然就採用不同的圖樣來對照。重點在於當重複的A段出現的時候，孩子是不是能聽出來是和前面相同的音樂，而畫出一樣的代表圖形。

□圖形幫助記憶

　　視覺的圖形，可以稍稍幫助我們在聆賞音樂的時候，記憶稍縱即逝的聲音。人的記憶也需要規律和反覆的加強，曲式的結構，便能幫助我們對音樂有深入的、更進一步的瞭解。

變奏曲與迴旋曲

　　這兩種曲式，都是作曲家會用到的。知道它們的結構，可以幫助我們在聽音樂時，不至於抓不到頭緒，跟不上作曲家的腳步，它們的功用像極了路標，適時的給路人一個肯定的答案，鼓勵你勇往直前。

●樂曲中的主題

作曲家在構思他的作品時，通常會先讓他樂曲中最重要的段落，成為曲子中的主題，這主題可能只是簡單幾句，也可能是一整個樂段，不管長短，都會是極為動聽和吸引人的。

這就好比大廚師做菜一樣，得先選到上好的材料，引發做菜的靈感，接著開始設計菜單。音樂家作曲雖然跟作菜不同，但以此來做比喻，卻可以幫助人很容易理解。

●變奏曲就像一魚好幾吃

有時，我們到餐廳去，老板會極力推薦點個當地名產「一魚三吃」，將同一種魚做出三道口味不同的料理。

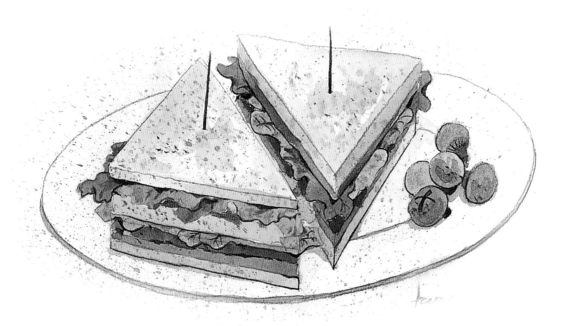

　　在音樂的曲式裡，也有將同樣主題做出各種變化的，那就是變奏曲（Variation），莫札特就曾將「小星星」這首童謠的旋律，譜成鋼琴變奏曲。

　　它分成好幾段，第一段是主題，接下來的每一個段落，都是相同的主題做骨幹，加上更多技巧變化，往往是一段比一段更繁複。

　　欣賞者在聆聽樂曲時，除了可以聽出每樂段中隱隱浮現主旋律以外，更需要仔細體會作曲家如何在基本素材上，展現其高超的作曲手法。

●迴旋曲像夾餡兒的三明治

另有一種曲式，我們稱之為迴旋曲（Rondo），它有些像三明治；做三明治必須用很多層的吐司，然後在夾層中加入魚、肉、蛋或蔬菜等不同材料。

在迴旋曲中，會出現許多次的相同樂段，可先把它標示為A段，就是三明治中的吐司，在各個A段中，作曲家會分別譜出不同的旋律，就是B、C、D等段落。

你看，假如有一首樂曲的曲式是ABACADA⋯⋯，是不是像極了三明治呢？當我們聽到的曲子是迴旋曲時，不但很容易聽到A段常出現，更因為A段很清楚，而更好分辨其它樂段有何不同。

「真善美」這部電影音樂家喻戶曉，歷久不衰，不僅劇情感人，重要的是，裡面的音樂相當動聽，其中「小白花」一曲，更讓許多人誤以為是奧地利民謠，可見其受人喜愛的程度。

對小朋友而言，覺得最有趣的可能是「Do、Re、Mi」這首歌。在電影裡面，家庭教師為了要教會她的七個學生認譜唱歌，就編了這首歌，讓孩子們容易記憶。

◆唱名是什麼？

這Do、Re、Mi、Fa、Sol、La、Si七個音，在音樂上的名稱叫「唱名」，我們常說的看譜唱歌，這譜，指的是

五線譜，唱歌呢？如果不是唱歌詞，指的就是唱出每個音的「唱名」。

這七個音樂上的唱名，就像七色彩虹的紅、橙、黃、綠、藍、靛、紫，有固定的順序和五線譜上的位置，由下而上，從低到高，是Do、Re、Mi、Fa、Sol、La、Si，叫「上行」。

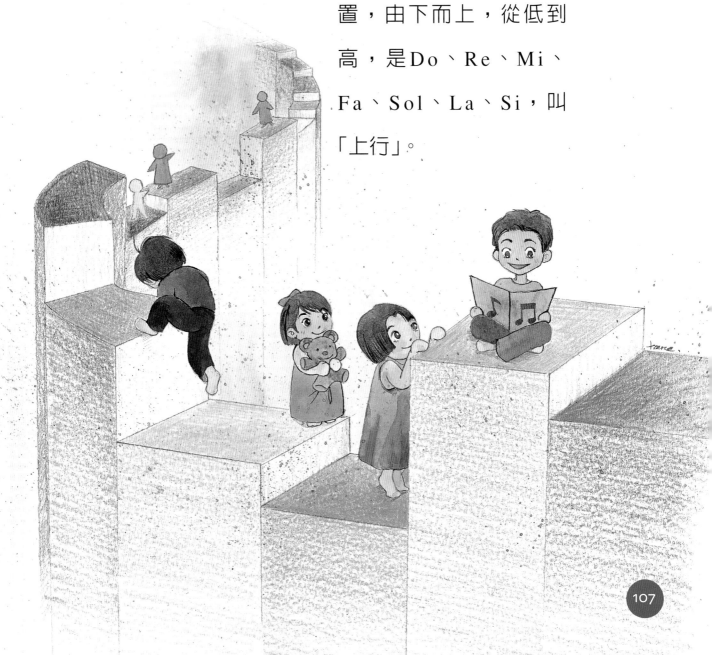

倒回來唱，由高向低、從上到下，是Si、La、Sol、Fa、Mi、Re、Do，叫「下行」。當它們排列在五線譜上時，真像樓梯一般，可以爬上爬下。

◆音階是什麼？

認識音階，是很有意思的。它可以往上唱，往下唱，爸爸媽媽和孩子，在唱的時候，可以配合身體的動作，像坐電梯似的，身體往上伸張或往下收縮，去體驗音的高低。通常倒回來唱是比較難的，要多練習幾次，記好它的順序與音高。

家裡有水龍頭和水管嗎？現在我們假裝水管噴出的水柱是噴泉，當我們打開噴泉的開關時，剛開始水只冒出一點兒水，我們就唱Do Re Do，水再加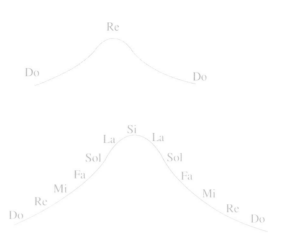一點兒是Do Re Mi Re Do，再高一點兒則是Do Re Mi Fa Mi Re Do，更高些是Do Re Mi Fa Sol Fa Mi Re Do，聰明的爸爸媽媽們，一定知道下面的旋律是Do Re Mi Fa Sol Sol Fa Mi Re Do，最後當然就是Do Re Mi Fa Sol　　Si Sol Fa Mi Re Do。

　　這個音樂噴泉遊戲，還可以把水慢慢的關掉，就是將上面的步驟倒著唱回去。如果將它們畫成圖形，讓小朋友看著圖來唱，或是再配上身體的動作，將抽象的音高具象化，這個經驗對於他們未來學習音樂的時候，是很有幫助的。

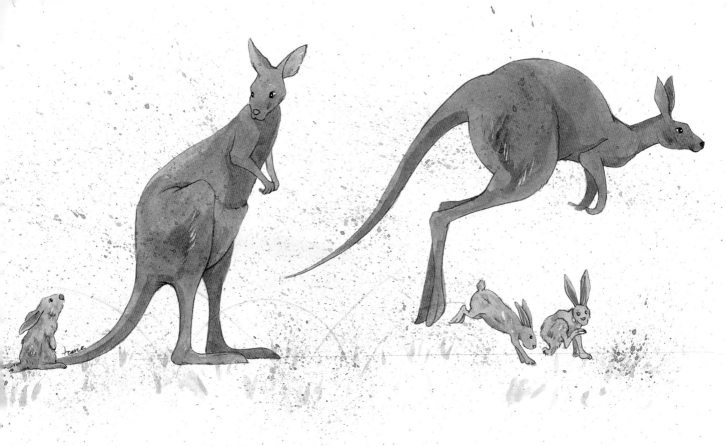

兩音之間的距離

★從溫度看音樂

　　不知道你喜不喜歡看氣象報告？在天氣多變的時節裡，每天要出門以前。我總覺得要參考一下新聞裡播報的溫度指數、紫外線強度，才好確定要穿什麼衣服出門。

當我們說氣溫幾度幾度時，這「度」字是個計數單位，在音樂裡，我們也用到這個字，如果你要知道這個音到那個音有多遠，也是用「度」來計算。

★兩音之間的距離叫音程

簡單的說，兩個音之間的距離，叫做「音程」。每個音自己就是一度，例如，Do本身就是一度，Re也是一度，Do到Re就是兩度咯。

這個題目聽起來很容易，現在我們來一點兒難的。假如我問你，從Fa到Si是幾度呢？這時候你就得回想一下音階的順序，從Fa開始，中間要經過Sol和La才到Si，每個音都是一度，所以Fa、Sol、La、Si有四個音，Fa到Si就是四度。

★音程對音感有幫助

爸爸媽媽或許會想，這音程幾度的算法並不難哪！

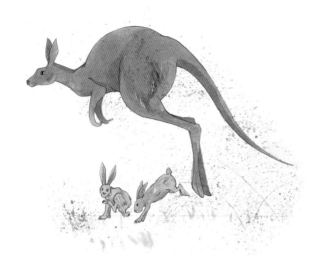

小朋友只要會數數，知道音階順序，大概都錯不了，對學音樂到底有什麼幫助呢？

這音程，在音樂的專業上，還有更仔細複雜的計算法，在音樂的學習中，也會常用到音程的概念。對一般人而言，知道音程的常識，對建立耳朵的音感有幫助。

好比我們玩跳高或跳遠的遊戲，你會先目測這距離有多高、多遠，決定起跳時要用多少力氣。而我們對音高的敏銳度，跟音程概念有很大的關聯。

音程的基本是從一度到八度，當我們唱歌時，每個音與音之間都是音程構成的，能夠把每個音程唱準的話，那唱歌就不可能走音了。

★唱歌是好方法

下次當你在唱歌時，不妨注意一下，這首歌的大跳音是幾度，相鄰的兩個音是幾度，用心的把這音程的音高、音準記下來，很像電腦在儲存檔案一樣，要用的時候，就能運用。

唱歌是訓練音程感最好的方法，並不需要特殊的能力，只要常聽、常唱就可以了。

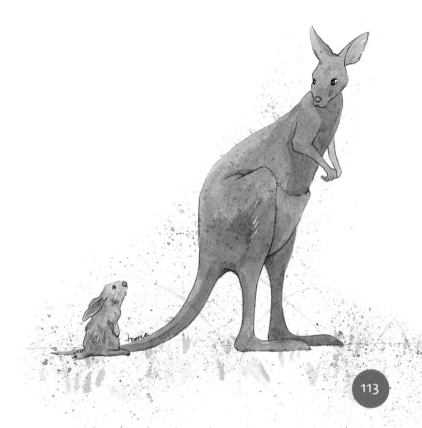

黑 兄弟好頑皮

◎黑鍵和白鍵

鋼琴家演奏時的迷人風采，引起許多人對鋼琴產生好感，孩子們也總喜歡在鋼琴上東摸摸、西摸摸的，現在就讓我們來紙上「談」琴一番。

如果你打開琴蓋一看，鋼琴就像斑馬身上的花紋，有白鍵和黑鍵，像兄弟般互相依附著，白鍵是一個緊挨著一個，而黑鍵呢？兩個一組或三個一組的排列著，有小朋友戲稱這是小斑馬和大斑馬，下次你可別忘了，去聽聽大小斑馬不同的聲音。

◎全音和半音

這黑白兄弟的組合，形成有趣、又有變化的聲音。以前，我們提過兩音之間的距離叫「音程」，每個音就是一「度」。接下來，就可以再知道更細微的區分，相鄰的一個黑鍵和一個白鍵，我們稱之為「半音」，這半音還包括相連的兩個白鍵。

　　「全音」呢？當然是兩個半音加起來，例如，兩個黑鍵中間夾一個白鍵，或者是緊連著的白鍵外加旁邊的一個黑鍵。這全音、半音對每個音程是有點兒小小影響力的。最簡單的例子，拿二度來說，Do到Re中間夾個黑鍵，這兩白一黑就叫大二度，而Mi到Fa只有純粹的兩個白鍵，叫做小二度。

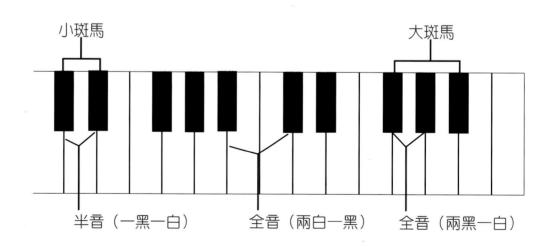

小斑馬　　　　　　　　　　　　　　　　大斑馬

半音（一黑一白）　　全音（兩白一黑）　全音（兩黑一白）

◎大調和小調

　　琴鍵通常是八十八個，由一組組的音階構成，我們喜歡唱的Do Re Mi Fa Sol La Si Do，就叫Do大調音階，在琴上彈起來都是白鍵。如果加上黑鍵會怎樣呢？

　　來做個小小實驗吧：兩隻老虎前面兩句，用譜唱起來是Do Re Mi Do、Do Re Mi Do，如果把中間的Mi改成降半音來唱時，聽起來就有點兒哀傷、陰暗之感，這就是小調，不信你試試看？

火車快飛

歡樂多

小時候，我最盼望的事情，就是和媽媽回外婆家玩兒；火車經過嘉南平原，綠油油的稻田映入眼簾，令人心曠神怡，這時「火車快飛」這首兒歌便自然而然的浮現腦海。

這首兒歌幾乎人人會唱，暑假裡空閒的時間增加，建議孩子可以和爸爸媽媽一起做些音樂活動。就用這首歌來做範例吧，它可以進行律動，也可以合奏。

1.年紀小的孩子，可將雙腳放在爸爸媽媽的腳背上，由大人帶著走。大人先倒退走，速度大約兩個字一步；熟悉以後，爸爸媽媽改成往前走，孩子變成像倒退著走啦。

2.大一點兒的孩子，可以和爸爸媽媽
面對面站著，手拉手前後搖擺，按照
歌詞旋律一前一後擺動，形成
非常平衡、規律的動作。

■利用「身體樂器」合奏

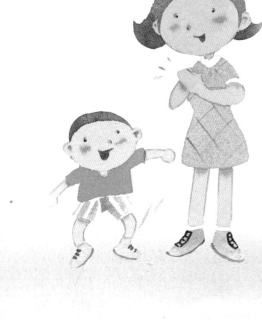

利用「身體樂器」，按照歌詞拍手或是
踏腳、拍膝；當然不是一次都做完，而是
一句歌詞只做一種。爸爸媽媽可以帶孩子
多做幾次。大一點兒的孩子可以試試，一
個人拍手，另一個人踏腳。

■利用樂器或器具合奏

　　家中如果有小樂器，像手搖鈴、沙鈴、鈴鼓等樂器，當然可以用來伴奏；如果沒有，那麼只要能敲響的，不會破的器具，像鐵湯匙、杯子等，都可以拿來敲敲看，找出不同的音色。輕輕的敲，一邊唱「火車快飛」，聽聽它們和諧的聲音。

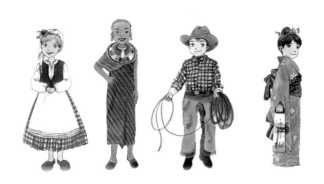

跟著民謠去旅行

○留下旅行的記錄

　　利用假期，和家人安排了一趟異國之旅，欣賞不同的風土人情、山光水色。沿途隨行的同伴紛紛照相留念，也不忘購買當地的紀念品，作為旅行的記錄。而我也不例外，旅程中除了認識地理環境、人文風貌以外，還給自己多加一份功課─留意當地的音樂。每個國家，都有令人民覺得驕傲的、舉世聞名的音樂家，像芬蘭的西貝流士、挪威的葛利格等。

○民謠涵蘊寬廣

　　然而，最使我感興趣的，卻是每個地方的民謠。民謠是在民間自然流傳的音樂，作者可能已經失傳，有的甚至是人民在工作中，因時因地所衍生出來的，例如，船歌、採茶歌。民謠裡包含人民的生活情景，對生命的態度，對情感的表達。熱情的義大利人，讓「噢！我的太陽」傳唱全世界，讓聽的人無不感受到那炙熱陽光所帶來溫度。

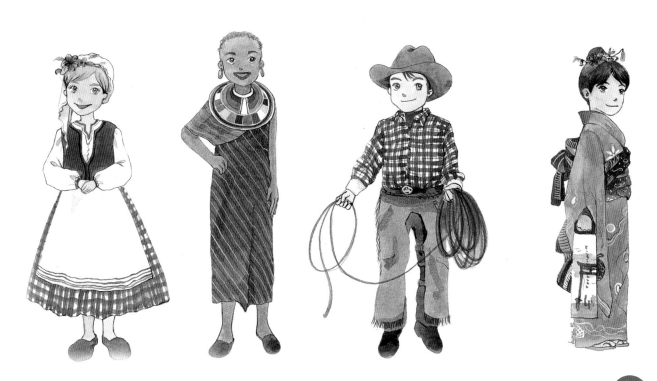

○民謠表現的民族風味

　　如果旅行到了美國，佛斯特的作品「老黑喬」、「肯塔基老家」自然會在你耳邊響起。這位作曲家，從生活中取材，配上通俗好唱的詞曲，這類創作民謠也能廣為流傳。「茉莉花」的優美動人，足以代表中國，那潛藏的含蓄，精緻卻又內斂的旋律，蘊藏著豐富無比的情感，正是我們的民族特性，五聲音階構成的旋律，更具有古老中國的東方風味。

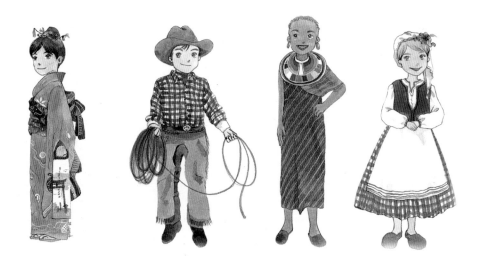

○民謠突破語言的界限

語言絕不是障礙，聆聽的時候，就把它當成曲調的一部分。有的音樂帶只有演奏，這時就有機會聽到當地的特殊樂器演奏，又會帶來不同的感受。每個國家、每個民族、每個地區，即便是小小一個村莊或部落，都有自己的音樂資產，民謠是其中最容易流傳的，因為人都有哼哼唱唱的本能，即刻就能產生共鳴和互動。

下次，當您和家人再度去旅行的時候，別忘了把音樂也變成旅行的一部分。

浴室歌王一籮筐

這個題目會不會令你發笑呢？根據我非正式的調查，許多人都有在浴室裡放聲高歌的經驗，這都是朋友間互相閒聊時透露出來的，可見有此習慣的人還不少，包括我自己，都喜歡在浴室盡情歌唱。

◇浴室高歌心情好

雖然在浴室中高歌有著被別人無意中聽到的尷尬，很多人還是樂此不疲，為什麼呢？第一個原因其實就是

放鬆。當你在浴室中逐步解放自己的時候，心情自然輕鬆起來，不自覺的就會要哼哼唱唱。

　　這樣不好嗎？絕對是好的，有位養生專家甚至在書中鼓勵大家這麼做；放鬆心情有益健康，想開懷歌唱就是最佳寫照，這原本也是人類天性。況且在浴室唱歌，再怎麼大聲，也不會比在客廳用麥克風唱卡拉OK的音量大。

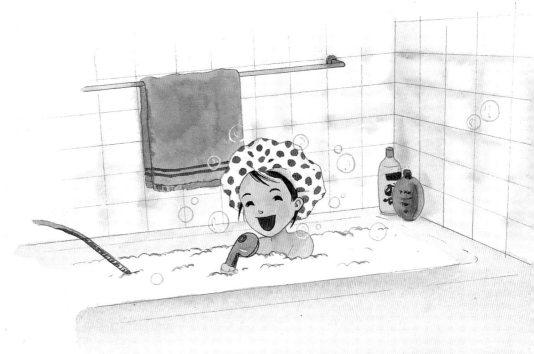

◇浴室空間發揮聲音

以前有位學琵琶的朋友，喜歡在浴室中彈琴，你可別覺得這是怪癖，那道理可是很講究的。通常浴室是個較小的密閉式空間，也大都是用瓷磚之類的材質來貼壁，所以反而在音響上有集中和不吸音的效果，對琵琶這類音色細而清脆的樂器，反倒有發揮聲音的優點。

知道這個原因，你就會更瞭解為什麼人們喜歡在浴室裡唱歌？因為音響效果很好，使原來自認嗓音不佳的人唱起歌來，聲音不至於太差。那種覺得自己實在唱得不錯的感受，真是一種莫大的享受。

◇哼哼唱唱人類本性

　　浴室不但是個私密空間，可以讓你旁若無人的盡情表現，而且不管你是五音不全、歌詞不齊或隨意轉調都沒有人管，十足展現人類天生喜愛音樂的本性。

　　這種哼唱的天性，可以很自然的在孩童身上看得見，只不過他們不必到浴室中去唱。知道這個原理，身為父母的人，就會保留孩子天然的本能，而對在浴室中唱歌這件事，給予高度的接納。建議父母親也不妨偶爾試試，看看我分享的這些經驗，是不是也能在你身上「聽」得見。

音樂生活小點滴

□音樂在生活中的比重

你有沒有留意過自己每天進門的第一個動作是什麼？當忙完了一天的工作，你會聽音樂來幫助自己放鬆嗎？想一想，在你的生活中，看電視、報紙或聽音樂的比重各占多少？

每當和朋友談天提起音樂時，我總喜歡先跳脫音樂的專業層面，從生活上的落實談起。上面的問題，都是我的提醒，而非規定，所以沒有標準答案。

□把音樂融入生活

將音樂落實在生活中，並不是非得每天聽多久的音樂，或每月固定聽幾場音樂會才算數。很多人做不到，是因為還無法自然而然的在日常生活當中時時留意。

我喜歡傾聽別人和音樂的互動，蒐集他們的經驗和人分享，也增加自己和音樂的親密度。以下就是幾則我聽來的音樂小故事。這些小故事，比音樂的研究報告更平易近人。

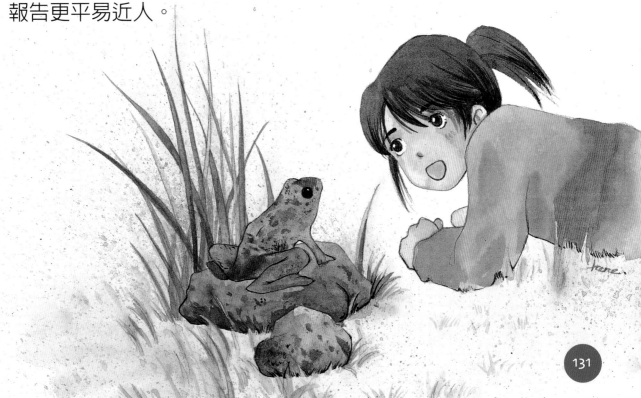

□跟音樂有關的趣聞

有位教官，任職於附設音樂班的高中。他每次巡堂時，特別喜愛看到音樂班的學生，因為和其他普通班的學生比較起來，學音樂的學生，臉上的表情、線條顯得柔和許多。

我的同學有個優秀的女兒，品學兼優，在學校裡各項表現都很優異。請教他的教子祕方，答說沒有，但是家中時時播放古典音樂，他認為對孩子的心性有調和、穩定的作用，書自然念得好。

另一件事更有趣，我的好同學當年生產時，都即將臨盆了，還急著問醫院的醫生、護士有沒有古典音樂

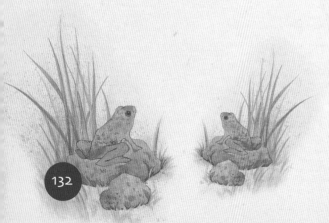

可以聽？醫院裡當然可以聽音樂，可是只有流行歌，怎麼辦呢？退而求其次，只好挑歌星了。護士問說某個歌星好不好，她說：「不行，這個歌星音唱不準，我可不要我的孩子一出生，就聽到不準的音。」護士問他另一個歌星呢？她說：「嗯！他唱得還不錯。好，就決定聽他唱的歌了。」

這些趣聞聽起來滿有趣的。我自己也曾在接受牙科手術時，覺得音樂對我的影響很大。當診所播放的是熱門音樂時，那激烈的節奏，配上滋滋作響的器具聲，令我覺得疼痛難耐。但另一次放的是古典音樂時，我就感到舒服多了。平和的節奏頻率，可以給人心靈安定的作用。

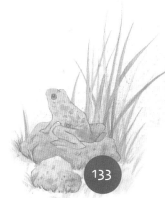

家庭音樂手札 　　　　　　　　　　　五線譜系列 5

著　　　者☞ 李映慧

出 版 者☞ 揚智文化事業股份有限公司

發 行 人☞ 葉忠賢

總 編 輯☞ 林新倫

副總編輯☞ 賴筱彌

登 記 證☞ 局版北市業字第 1117 號

地　　　址☞ 台北市新生南路三段 88 號 5 樓之 6

電　　　話☞ （02）23660309

傳　　　真☞ （02）23660310

郵撥帳號☞ 14534976

戶　　　名☞ 揚智文化事業股份有限公司

法律顧問☞ 北辰著作權事務所　蕭雄淋律師

印　　　刷☞ 鼎易印刷事業股份有限公司

初版一刷☞ 2002 年 11 月

ＩＳＢＮ☞ 957-818-419-0

定　　　價☞ 新台幣 400 元

網　　　址☞ http://www.ycrc.com.tw

E - m a i l ☞ book3@ycrc.com.tw

國家圖書館出版品預行編目資料

家庭音樂手札／ 李映慧著 . —初版 . —台北
市： 揚智文化 ， 2002[民 91]
面 ； 公分 . — （五線譜系列；5）

ISBN 957-818-419-0(平裝)

1.音樂-教學法

910.33 91011223